suncolor

我們都被字型洗腦了

WHY FONTS MATTER.

看字型如何影響食衣住行，創造看不見的價值

莎菈・海德曼 Sarah Hyndman ／著　　馬新嵐／譯

獻給蒂娜 F-P 和媽媽，
感謝你們的堅強和你們帶給我的啟發。

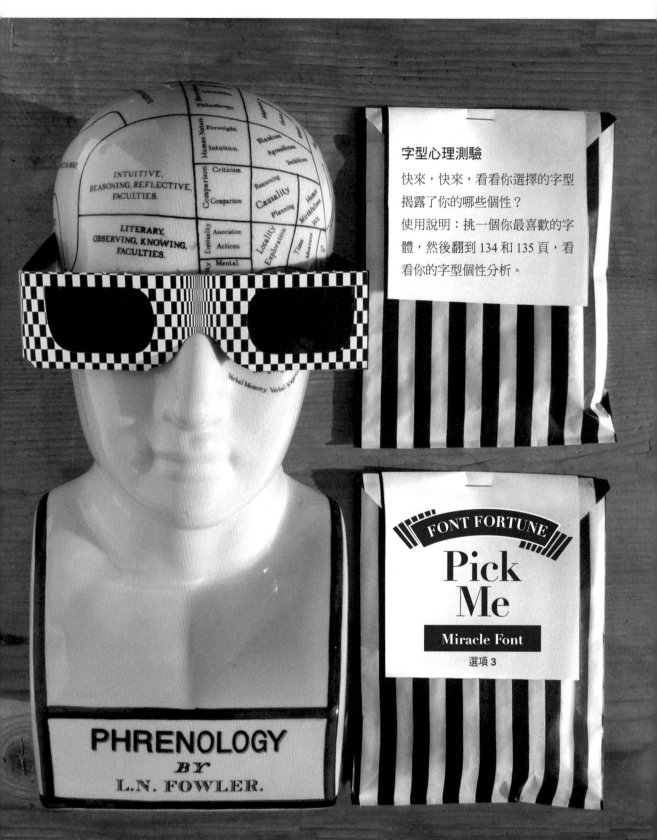

字型心理測驗

快來，快來，看看你選擇的字型
揭露了你的哪些個性？
使用說明：挑一個你最喜歡的字
體，然後翻到 134 和 135 頁，看
看你的字型個性分析。

FONT FORTUNE

Pick
Me

Miracle Font

選項 3

INTUITIVE,
REASONING, REFLECTIVE,
FACULTIES.

LITERARY,
OBSERVING, KNOWING,
FACULTIES.

PHRENOLOGY
BY
L.N. FOWLER.

目錄

字型心理測驗 6

這本書是寫給誰看的？ 11

關於作者 12

引言 13

1. 字體，真的有差嗎？ 14

2. 字體的功能性與感召力 22

3. 字型如何影響你？ 28

4. 字體卡拉 OK 36

5. 字型讓文字說故事 42

6. 別相信字體 54

7. 字型設定心情 64

8. 字體是時光機 72

9. 字型讓文字有了個性 78

10. 字型揭露你的個性 88

11. 感官字體 100

12. 字型改變體驗 112

13. 可食用的字體 120

14. 附錄 128

字體試用實驗和調查 131

字型心理測驗（解答） 134

字型術語與解剖 136

字體風格類別 137

字體索引 139

了解更多 140

誌謝 141

這本書是寫給誰看的？

字型不再是專屬於科技宅男或平面設計師的學問。感謝我們生活中常用到的科技玩意兒，越來越多的人開始注意到字體——從入門字體（例如 Comic Sans），逐步進階至字體界的超級巨星（例如 Helvetica 和 Gotham）*。

我們都是字體的消費者。字體和字型，在我們每天的生活中扮演著至關重要的角色。它們幫我們指路、影響我們的購物和消費選擇、讓我們遠離危險，有時候還會在我們眼前上演魔術把戲。

本書要請你想一想自己對於字體的情緒反應。每個字體或字型都有個性，它們會影響你對於文字的解讀，甚至替文字架設出場景，好激發你的情緒。你本能地接受並理解它們，但這一切其實都發生於你的潛意識中。當你意識到字型對情感及感官層面的影響後，不僅讓「閱讀」變得更有趣，也會更了解自己所做的選擇與決定，並擁有更多掌控權。

* 這裡是將精神藥物的閘門理論（gateway drug theory）應用在字型學上，人們可以從看似幼稚的字體開始，增加對於字體的注意力及使用，逐漸進階至較嚴肅、較硬的字體。

| 關於作者

　　莎菈・海德曼（Sarah Hyndman）現任數個機構的字型學顧問。她主持字體試用會，舉辦演講和研討會，內容非常廣泛，包括給設計師的高強度創意訓練，也有為非專業設計師安排充滿啟發與娛樂性的課程。

　　這些活動從字體消費者的觀點出發，不僅討論字型設計的眉角，更著重於探索字體和字型帶來的體驗。莎菈以簡單、富有啟發性的遊戲或小測驗，鼓勵參加者與字型對話，促進大眾對於設計領域有更進一步的了解。

　　字體試用會始於二〇一三年的情人節，當晚的活動名稱叫做「字型說髒話」。莎菈在德州奧斯汀的西南偏南藝術節（SXSW）發表了一場名為「醒來聞到字型香」的 TED 演講，提到關於字體的力量。之後她受邀至英國國家廣播公司第四電臺（BBC RADIO 4）的「今日秀」（Today），和英國國家廣播公司國際頻道（BBC World Service）的「藝術時刻」（The Arts Hour）接受訪問。倫敦設計博覽會時，莎菈在維多利亞和艾伯特博物館（V&A）策劃了一場對大眾開放的字型展覽與研討會。她同時在英國設計與藝術指導協會（D&AD）教授字型學，並且與牛津大學的跨感官實驗室（Crossmodal Research Laboratory）一同進行研究。她最近已開始著手進行她的下一本書。

　　開始舉辦字體試用會之前，莎菈是自由接案的平面設計師，後來她開設了一間設計公司，並且經營十年之久。她以優良成績取得倫敦藝術大學溝通學院的字型學碩士學位，之後又獲邀回去擔任客座講師，進行為期一年的字型體驗夜間課程。

　　網址：www.typetasting.com
　　推特：@TypeTasting

引言

　　我第一次與字體墜入愛河是在一九七〇年代，發生在我放學回家經過的糖果店裡。糖果店裡的文字不像我在教室裡讀到的那些「嚴肅」的字體，它們顯得生氣蓬勃，滋滋作響，充滿興奮之情，叫嚷著它們各自不同的口味。對當時還是個孩子的我來說，字型就像是觸動多重感官外加想像力的手榴彈。

　　我從事平面設計至今將近二十年，起初在大型工作室上班，在那裡我體會並學習到關於字型的力量。到了二〇〇三年，我自立門戶，開了一間設計公司。

　　在這段過程中，我轉了個彎，開始從消費者的觀點探索字體。透過這本書，我將邀你一起踏上我的發掘之旅。

　　對我來說，盡可能地跟人群接觸、多跟人聊聊很重要，包含舉辦活動、設計遊戲、演講、踏出平面設計的世界。對於字體和字型，我有很多問題想問。我的研究內容可以追溯到一九二〇年代，我在那個年代的研究資料中找到很多理論和假設，卻沒有肯定的答案與證明，於是我進行實驗，並且自己設計調查的問卷和測驗。我最初的用意是蒐集資料，但這些測驗很有趣，可以讓人們多想想關於字型的事。

　　因為這份好奇，我踏上從沒想像過的新道路，例如和牛津大學的科學家一起工作，探索字體如何影響我們的感官體驗。

　　書裡記述的發現和故事皆為我個人的經驗和觀察。我只是個普通的平面設計師，意思是我試著用寬廣的觀點，從不同的來源蒐集資訊。希望這本書可以打開大家的話匣子，一起分享對於字型的想法和經驗。

<div align="right">莎菈・海德曼</div>

照片：達爾斯頓字型漫遊

由左至右：彼得‧赫德維克（Peter Hardwicke）手繪招牌／裝飾藝術風格／紐約風格／中世紀風格／炸雞店的閃亮襯線字體／Moustache Bar 的招牌／七〇年代風格的 Candice 字體／帶有地方風格的塗鴉文字／紐約風格／裝飾藝術風格／霓虹燈招牌／Helvetica 粗體字／鑲嵌字／排成弧形的無襯線字體／幾何圖形造型／以木刻印版為靈感的立體造型字

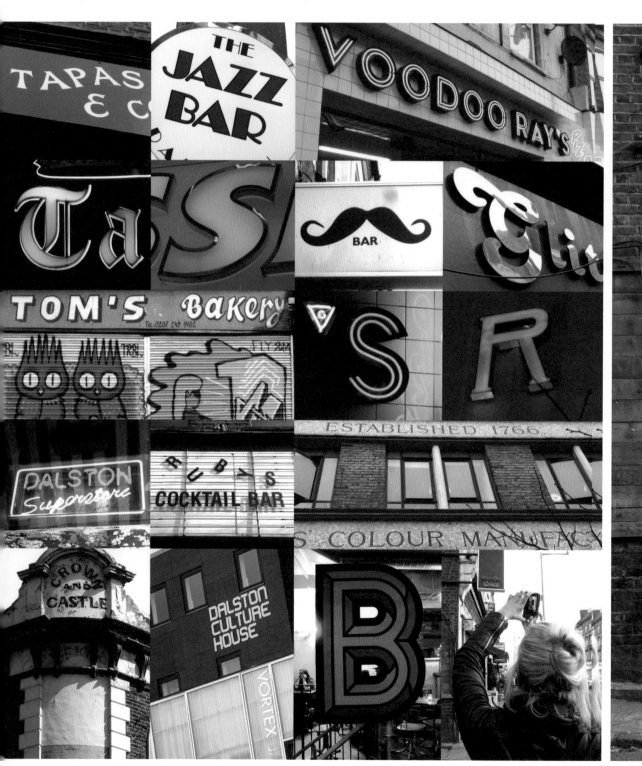

1
字體，真的有差嗎？

Typefaces,
they
don't
really
matter?

字體，真的有差嗎？

某個週六早晨，我緊張地坐在英國國家廣播公司第四電臺的節目播音室，盡量不去想等一下會有七百萬聽眾收聽我的第一次電臺直播專訪。專訪開始之前的等待彷彿永無止盡。在等待過程中，我的心跳越來越大聲。隨著節目時間越來越接近，我開始擔心，擔心我失去說話的能力，擔心腦袋變得一片空白，那我又該如何向大家介紹字體呢？

終於，現場直播的燈亮起，主持人轉頭就問我：「字體，它們真的有差嗎？」我被問過這個問題太多次了，次數多到讓我忘記要緊張。於是我又回到了熟悉的「字體辯護人」角色，在接下來的節目中聊起字體在日常生活中的重要性。

字體消費者

我們全都是字體的消費者，在每天的生活中和大量的各類字體溝通互動，然而在大部分的時間裡，我們都沒意識到自己正在這麼做。字體影響了我們的閱讀，甚至影響我們的選擇。我們本能地了解字體要跟我們說什麼，因為我們一生都在學習解讀這些符號與標誌。

身為平面設計師，我在工作時會主動考慮到字體的選擇；然而一旦「下班」，我就成了字體的消費者，這時我通常會停止注意字體。偶爾某些字體會抓住我的目光、引起我注意，通常是因為它讓我感到愉快、出乎意料，或是因為它出現的地點、時機或情況非常不適當。

我很想知道自己每天到底消費了多少字型，所以我給自己一個挑戰，數出週六早上一個小時內「邂逅」的字型數量。

滑手機：顯示時間、電子郵件（2）。走進廁所：牙膏、淋浴產品、盥洗用品（7）。拉開窗簾：路標、號誌、車輛（3）。走進廚房：咖啡、冰箱、時鐘（5）；早餐食材（7）；烤麵包機、微波爐（3）。走進客廳：電視、新聞、廣告（14）；整理書本雜誌（7）；打開電腦（5）；桌上的東西（4）；打開信箱（9）。**總計：67 種字型。**

我們一不小心就會忽略眼前的字型，分心到正在進行的活動上，所以要完成這項挑戰需要多花一些注意力。請你也試著挑戰看看，數數你在一個小時內會接觸多少字型。

字型管理

知名品牌商標的字體通常具有高度辨識性，就算你只看到商標的一小部分，還是可以馬上認出這是哪個牌子。因為你的大腦是「樣式比對機器」，你會把看到的東西，跟你之前看過並且分類保存在腦海裡的東西進行比對。一旦你熟悉了這個商標，即使不讀出那些字，你也知道它在講什麼，因為你是用形狀來辨認它。想想可口可樂（Coca-Cola™）或 Google 的標誌吧。即使是小小年紀的孩子也可以做到這件事，就像四歲的安娜，她的母親珊卓拉在推特上寫道：「我的女兒安娜說我們的車子是從博姿（Boots）買來的。我們的車是什麼牌子呢？」（答案在第 21 頁）

我們的大腦管理這些我們每天都會「使用」的商標和品牌標誌，包括牙膏和洗髮精。我們挑選這些東西，藉此表達我們的個性，例如衣服的品牌和車子這種昂貴的生活用品。設計師史提芬・海勒（Steven Heller）說，人類是「習慣的產物」[2]，需要極為高明的行銷計畫，才能引誘我們改變對品牌的忠誠。如果品牌改變了商標的字體和字型，變成一個和我們的價值觀不符合的樣式，我們會敏銳地立刻意識到這個改變。服飾品牌 GAP 在二〇一〇年宣布取消使用沒幾天才的新商標，回歸使用 Spire 字體的原始商標[3]，因為消費者抗議新商標看起來「廉價、劣質、平凡無奇」。

GAP　　Gap

原始商標字體：Spire　　新商標字體：Helvetica bold

Luxury Bubbles Daily Bubbles Kids Bubbles

Luxury Wash Cheap Wash

Lemon Liquid Fave Liquid Cheap Liquid Fast Wash Super Wash

Fast Clean Strong Clean Cheap Clean

Lemon Liquid Fast Liquid Cheap Liquid Luxury Wash Fast Wash. Luxury Hand Cream Cheap Hand Cream Smelly Hand Cream Luxury Soap Daily Soap Kids Soap

Luxury Bubbles Kids Bubbles Super Wash Cheap Wash Fast Clean Strong Clean Cheap Clean

Fast Clean Strong Clean Cheap Clean

字型遊戲：超市掃貨

恭喜你贏得了彩券頭獎！為了慶祝，你打算買下店裡所有的奢華產品。找出全部的奢華產品要你多少時間呢？

超市 A

奢華產品（luxury）的數量： _____

找出奢華產品花費的時間： _____

做完請翻頁至超市 B。

字型使用者

　　幾個世紀以來，都是設計師和印刷公司在幫我們選擇字體。隨著設計工具日漸「民主化」，現代的人開始會瀏覽字型清單，決定自己要使用哪一種字型。

　　在最近一場活動中，我詢問了一位十二歲的女生，問她對於桌上這些印出來玩遊戲用的字體有什麼想法。她向我解釋了她在遊戲中選擇的每種字體和理由，著實讓我大吃一驚。她告訴我，她會變換自己 Kindle 電子書閱讀器上的字體，直到她覺得「感覺對了」。如果是舊時代背景的小說，她偏好 Palatino 字體；如果是陳述事實的教科書，她會使用 Futura 這種無襯線字體。在場的其他青少年同樣表示，他們閱讀電子書時也會這麼做。

　　在我小時候，字體是書本無法改變的一部分，因為出版社和印刷廠已經替我們選好了。既然沒得選，我便把這些字體視為理所當然。擁有選擇的權利，讓這個世代的讀者對於字體有了新的理解，選擇字型也變成像是選擇要穿的衣服或早餐玉米片的口味一樣尋常。

字型幫你節省時間

　　想像一下這個畫面：一九五〇年代，一間擺滿包裹的商店，上頭的字體整齊地排成一列，全都是乾淨無襯線風格，例如 Helvetica。

　　這就是超市 A 的設計（見上圖）。這間商店看起來也許輕鬆高雅，但少了字體提供的複雜視覺線索，你的購物行程可能得花上更多時間。你必須停下來細細閱讀包裝上的每一行文字，才能辨認出它是高級奢侈品還是經濟型的日用品、是全脂還是健康低脂的食品，或是你愛用的還是從來不買的品牌。

Kids Bubbles

Luxury Bubbles

STRONG CLEAN

Cheap Clean

Fast Clean

Cheap Wash

Super Wash

Fast Clean

STRONG CLEAN

Cheap Clean

Super Wash

Fast Wash

Cheap Wash

Luxury Wash

Lemon Liquid

Cheap Liquid

Fast Liquid

Fast Clean

STRONG CLEAN

Cheap Clean

Kids Bubbles

Daily Bubbles

Luxury Bubbles

Cheap Liquid

Fast Liquid

Lemon Liquid

Fast Wash

Luxury Wash

Cheap Hand Cream

Smelly Hand Cream

Luxury Hand Cream

Kids Soap

Luxury Soap

Daily Soap

超市 B

奢華產品（luxury）的數量： ----------------------------

找出奢華產品花費的時間： ----------------------------

答案見第 21 頁。

字體為你提供了視覺上的線索，所以你在超市 B 花費的時間，應該比超市 A 相對縮短了許多。

字型幫助你做選擇

字體可以幫助你做決定，讓你選擇要相信哪一個產品能助你完成專業的工作。例如下列 (a) 至 (c) 這三位律師，你會僱用哪一位？（見第 57 頁）

當你來到陌生的城市，街上的看板和招牌可以協助你選擇餐廳。你認為下列 (d) 至 (f) 這三種招牌的餐廳，哪一間可能適合你的口味？為什麼？（見第 133 頁）

不過招牌有時也會誤導人。我常會經過一間有著花體字招牌（類似下方範例 e）的酒吧，那是我們會在酒標和喜帖上看過的字體，所以我們可以假設這是一間品嚐葡萄酒的店，或是可以浪漫安靜地喝杯飲料的地方。結果事實恰好相反，那是一間吵雜的啤酒酒吧，大螢幕上還會播放足球比賽。

字型保你平安

開車時，你必須迅速反應，你得瞄一眼就能分辨眼前的是正式交通標誌，或者是可以忽略的廣告。正式的路標通常有一組明確的視覺慣例，它們都是清晰的中性字體，易讀性高，而且一般都是無襯線字體。研究已經證實，無襯線字體從遠處看起來最清楚。

英國的路標系統是由喬克‧金內爾（Jock Kinneir）和瑪格麗特‧卡爾維特（Margaret Calvert）於一九六〇年代創建[4]。他們為這項專

LAWYER
(a)

LAWYER
(b)

Lawyer
(c)

&
The Ampersand Arms
(d)

&
The Ampersand Arms
(e)

&
The Ampersand Arms
(f)

Clearview

Frutiger

Helvetica

襯線

無襯線

Destination: Paris
新藝術風格，範例字體：Arnold Boecklin

Destination:　London
倫敦大眾運輸的官方字體：Johnston

DESTINATION: NEW YORK
幾何無襯線字體，範例字體：Twentieth Century

案設計了兩種新字體：Transport 和 Motorway。他們做出實際大小的路標，在倫敦海德公園的地下停車場進行視認性（legibility）測試。金內爾和卡爾維特發現，由大小寫字母組合成的單字會形成輪廓，在一段距離之外更容易辨認，比全部是大寫的單字看起來更清楚。然而這項論點在當時引起了一些爭議。

LEGIBILITY　　Legibility

相對地，放在路標旁邊的品牌廣告則擁有各自的風格和圖樣，透過彩色的裝飾性字母大聲喊出它們的訊息（見上圖）。

字型可以替你指路

當你身處忙碌的機場，就算不熟悉當下環境，你還是能一眼就辨認出指引方向的標示，即使上頭寫的是非母語的文字。根據作家艾莉莎·沃克（Alissa Walker）的說法[5]，全球四分之三的機場只使用三種字體：Clearview、Frutiger 和 Helvetica（如上圖右所示）。原因是這三種字體

的清晰度和視認性高，和被用在路標上的字體有著類似的風格。

字型會告訴你身在何方

一旦抵達目的地，看到不熟悉的指標字型和商店招牌，你馬上就會意識到自己身在另一個國家。在巴黎，新藝術運動（Art Nouveau）的影響隨處可見，例如地鐵站名標誌。在倫敦搭乘大眾交通工具時，一定可以看到 Johnston 字體的站牌。幾何風格的無襯線字體 Twentieth Century，在二〇世紀中的紐約非常受歡迎，間接影響了托拜亞·佛里爾瓊斯（Tobias Frere-Jones）設計的 Gotham 字體；歐巴馬在 2008 年的總統競選活動中選用 Gotham 做為識別字體，使它聲名大噪。

如果你被降落傘空投到一個未知的地點，街上招牌的內容和風格可以立即提供你最多的訊息。你可以到 geoguessr.com[6] 玩個測驗，遊戲會隨機將你送到地球上的任一地點，並且顯示 Google 街景，挑戰你需要花多少時間才能辨認出自己身在何方。

字體的 DNA

招牌上的字體可以告訴你關於這個城市或者特定區域的許多事情，反映出當地的社會、經濟和歷史發展，並且創造出獨特的字體 DNA。

偶爾我會帶著人們穿過東倫敦的達爾斯頓，進行一場字型漫遊導覽，探索當地的招牌，沿路照相，最後再來一場字型挑戰。旅程結束時，我們會在典型的達爾斯頓酒吧喝一杯，地上鋪著二手家具店買來的合成地毯，天花板上吊著旋轉炫光燈，還有用塑膠濾盆做成的燈罩。

達爾斯頓是個充滿活力的地區，因為東倫敦鐵路的發展而經歷了一段戲劇化的轉變。那些沿著主要道路金士蘭路延綿不絕的招牌，層層展示了當地的歷史。最老的招牌可回溯到一八○○年代，當時這裡是倫敦的邊陲。在市集上，舊時代的裝飾藝術風格（Art Deco）戲院招牌和手繪自製招牌並立。商店和餐廳的看板文字，反映了曾經以此為家的不同移民族群。近年來東倫敦越來越受到藝術家與學生的喜愛，儼然已成為倫敦新興社交場所，開了更多時髦酒吧和商店。各式各樣的店家不斷地冒出來，然後消失。由於每間店開業的時間都不長，它們通常會維持上一家店的招牌以及店名。

字型漫遊挑戰

接受挑戰，創造一組字型作品，藉此反映出你居住地區的特色。

1. 在紙上寫下一段關於這個地區的文字、名言佳句、回憶或者歌詞，長度最好在十到二十五個英文字母之間（包含空格）。

2. 在街上的招牌尋找個別的字母，拍下照片，完成你的句子。最好使用可以拉近放大的鏡頭，這樣你就可以把每個字母獨立分開。

3. 隨身攜帶原子筆或鉛筆，當你找到這些字母後，便把它們從紙上劃掉。

4. 發揮創意，玩得開心點。可以同時試試白天和夜間版本，並將兩者比較一下。

5. 利用你拍下的照片，組合出你的句子。

達爾斯頓（Dalston）字型漫遊：莎菈‧海德曼拍攝

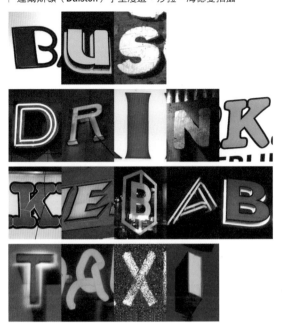

附錄：視認性（legibility）和易讀性（readability），兩者有什麼不同？

> 視認性　佳但　不是
> 非常　　　　易讀。

> 視認性佳而且
> 易讀多了。

視認性：你可以閱讀這些文字嗎？
易讀性：選擇字體、設計和排版，創造一個更好（或者更糟糕）的閱讀體驗。

解答

第 16 頁
安娜家的汽車是福特汽車（Ford）

第 18 頁
超市掃貨遊戲：每個超市都可以找到六件奢華商品
商品上使用的字體：Cooper Black、Edwardian Script、Impact、Helvetica、Franklin Gothic Condensed、Candice

律師的字體：Trajan、Stencil、Cinema italic

酒吧的字體：Engravers' Old English、Flemish Scrip、Cooper Black

酒吧名稱採用丹尼爾‧史密西斯（Daniel Smithies）在推特上的留言建議。

參考資料

1 Sarah Hyndman interviewed by John Humphrys and Justin Webb, 2013, Radio 4 Today, typetastingnews.com/2013/09/17/radio-4/.

2 'Food Fight' by Steven Heller, 1999, AIGA vol. 17.

3 'Lessons to be learnt from the Gap logo debacle' by Tom Geoghegan, 2010, BBC News Magazine.

4 'The road sign as design classic' by Caroline McClatchey, 2011, BBC News Magazine.

5 'Why the Same Three Typefaces Are Used In Almost Every Airport' by Alissa Walker, 2014, gizmodo.com.

6 'Where in the world am I? The addictive mapping game that is GeoGuessr' by Will Coldwell, 2013, Independent.

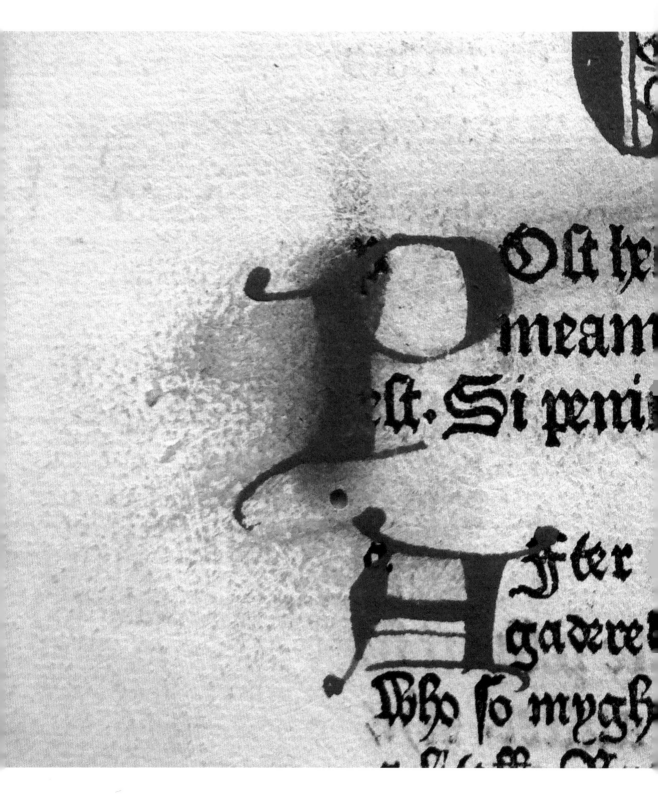

2

字體的功能性與感召力

Functional

vs

evocative

Blackletter 中世紀字體	**Humanist** 人文主義字體	**Old Style** 舊風格字體	**Transitional** 過渡時期字體	**Modern** 現代樣式字體	**Slab Serif** 粗襯線字體
Ae	Ae	Ae	Ae	Ae	**Ae**
代表字體：Engravers' Old English	代表字體：Centaur	代表字體：Caslon	代表字體：Baskerville	代表字體：Didot	代表字體：Egyptian 710
1450s	1470s	1500s	1700s	1780s	1800s
年代：1450	年代：1470	年代：1500	年代：1700	年代：1780	年代：1800

字體的功能性與威召力

人類是社交的動物，彼此之間的溝通包括經驗、資訊及歷史的交流及傳遞，對於人類的生存和演化有著重要的影響。資訊的分享可以告訴我們什麼是安全的、什麼是危險的，或是幫助我們尋找食物、維持健康，讓我們彼此相繫，形成社群。數千年來，這些資訊變成了故事，透過口耳相傳的方式代代傳遞下來。

因為製作書籍非常耗時費工，早期的書本只開放給少數特權人士。在中世紀，書本是由修道院的僧侶一字一句親手抄寫而成，每一個字都帶有複雜華美的細節。這些珍貴的厚重巨著被收藏在修道院或大學裡，普通人是沒有辦法接觸到的，也因此閱讀並非當時一般人需要學習的技能。當時街道上高掛的路標，通常是具有象徵性的符號或圖案，其中有一些符號到今天仍然通用，譬如理髮廳外掛著的紅白旋轉燈筒、當鋪外頭懸掛的三顆金屬球體，以及畫著酒桶、一看就懂的酒吧招牌。

改變一切的大發明

歐洲活字印刷術的發明，意味著書本可以大量被複印。書本從此不再是少數人的專利，所有人都有機會接觸到書籍。第一本被大量印刷的書本是古騰堡聖經（見第 126 頁），在一四五〇年代由約翰尼斯‧古騰堡（Johannes Gutenberg）在德國印製。到了一四七〇年代，威廉‧卡克斯頓（William Caxton）將印刷術引進英格蘭，同時成為英國第一個書籍零售商[1]。

儘管書籍可以被複印了，當時的書本仍舊巨大且沉重。然而不到五十年內，義大利印刷商阿爾杜斯‧馬努提烏斯（Aldus Manutius）[2]便發明了第一款傾斜的字體，又稱義大利體（Italic Type）。這種字體較窄，讓同一頁書頁可以印上更多的字，成功縮減了書本的大小與重量，讓它變得更方便攜帶，製作起來也更便宜。有了這些發明，人們獲得知識的途徑增加了，更多人開始閱讀，識字的人數比率大增，教育不再是有錢人的奢侈專利。人與人之間的想法交流臻於巔峰，一場知識的革命已然展開。

字體革命

最初的活字印刷所使用的中世紀字體（Blackletter），反映了抄寫員細心謹慎的書寫風格。然而對於活動鉛字來說，這種字體太過複雜，而且那個時代的紙張粗糙又易吸水，並不適合印細節繁複的字體。字體設計必需配合印刷技術和紙張的品質，三者手牽著手一起進步才行。

一四七〇年代，印刷技師開始採用另一種更簡單、更適合當時印刷技術和材料的字體。他們從一位義大利人文主義作家的手稿中得到靈感；這位作家則是仿效羅馬皇帝圖拉真（Trajan）的墓碑文，進一步創造了這種字體。它被稱為人文主義字體（Humanist）[3]，是第一個脫離手寫風格的正式字體，然而我們還是可以從字母「e」中間傾斜的橫線看見手寫的影響（見左頁）。

從厚重的哥德式中世紀字體，到有襯線的羅馬式人文主義字體，在這短短二十年間算是非常劇烈的風格轉變。即使後來又出現了無襯線字體，也是五又二分之一個世紀後的事了。

我們現在的衣著時尚與交通運輸方式，與中世紀的穿著打扮和四輪馬車相比，早已轉變到幾乎認不出來的程度。然而將十五、十六世紀所使用的字體放在今日的電子螢幕上，可以得到一些很有趣的結果。在 Kindle 電子書閱讀器的預設字體中，有一個選項是 Palatino[4]。這個字體於一九四〇年代被設計出來，以義大利文藝復興時期的人文主義風格為基礎，並且以十六世紀的義大利書法家詹巴提斯·帕拉提諾（Giambattista Palatino）命名。將這個字體放在二十一世紀的科技產品上，看起來一點也不突兀。法國印刷技師尼古拉·詹森（Nicolas Jenson）發明的羅馬字體，讓研究傳統印刷書籍的專家湯姆·尼倫（Tom Nealon）大讚「幹得好」[5]。他說如果今天用詹森的字體來印一本書，「沒人會眨一下眼睛」，但如果使用中世紀字體，就像在閱讀「盧恩文字[1]或克林貢語[2]」那般怪異。在未來，當科技加快改變的步伐，字體是否也會轉變到讓人認不出來？或是會繼續反映過去的印刷技術與歷史的連結呢？

字體具有功能性

字體是文字攜帶者，它們高效率地展示文字，讓閱讀者的眼睛在看書的時候可以毫不費力地滑過書頁。所以在某些情況下，字體應該是「隱形」的，不會去打擾閱讀。美國字體專家碧翠絲·沃德（Beatrice Warde）在一篇題為〈清透的高腳杯〉（The Crystal Goblet）[6]的文章中提出了她的觀點：字體應該像一只透明的酒杯，純粹「攜帶而不遮蔽」內容。

大部分的字體研究者皆將重點放在字體的形狀這類技術性細節上，探討它們的視認性，還有它們如何發揮功能。研究項目包括測試視覺追蹤字體與回應的時間，其中一個例子是蒙納字庫公司（Monotype）和麻省理工學院（MIT）一同完成的研究，主題是關於車輛儀表板上字體的視認性[7]（見第 125 頁）。

你可在許多書籍和部落格上找到字型學的規則。我在此簡單列出幾項重點（第 134 頁有範例和這些術語的解釋）。

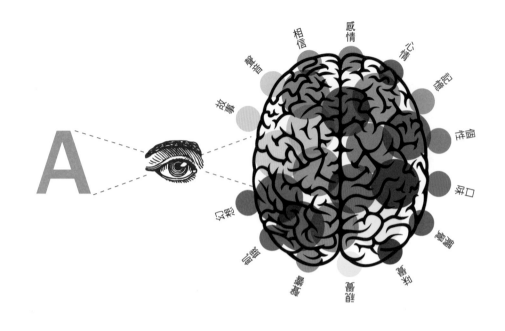

1. 最理想的正文字型大小，應介於字級 8.5-12pt（印刷品）或像素 15-25px（網路）。

2. 一個句子最長不應超過八十個英文字母（包含空格）；如果你的句子較長，那麼應該考慮加寬欄寬。

3. 若有專業以及正式的需求，請購買好的字體。不要使用免費字體，因為一分錢一分貨。

4. 置中對齊或強制左右對齊，可能會造成內文不易閱讀。

5. 請謹慎使用由大寫字母組成的單字，不僅不容易閱讀，而且看起來會像是你在大喊大叫。

6. 在同一個版面使用多種字體，看起來會像是你正在舉行化裝舞會。

7. 在深色背景配上淺色文字，在印刷的時候可能會因為套色失準，導致淺色文字被深色油墨吃掉，變得難以閱讀。

8. 不要任意手動更改字體的平長變化，而是選用已經設計好的窄體或寬體。

9. 注意字距（字母與字母之間的距離）。太寬的字距看起來很不專業，而且有可能會造成讀者誤會，不小心創造出「不雅字眼」。

然而我還是要在此重申，這並不是一本探討字型學規則或是各種字體功能的書。

字體具有感召力

字體不僅只是隱形的文字攜帶者。在我們閱讀它們之前，甚至在它們拼出文字之前，字體本身的造型與風格就足以刺激觀看者的反應。

字體可以激發我們的想像力，喚起我們的感情和回憶，並且連結所有的感官。我們會自動地從現實生活中的經驗來歸納並且辨認，例如這個字體看起來很安靜或是說話很大聲、是沉重或者輕盈、迅速或是緩慢，甚至想像它的觸感會是如何。我們也從購物經驗中學到很多，包括從商標猜測某樣物品是否昂貴、它的目標客群是不是小孩子，或者它嚐起來可能會是什麼口感。

衡量一個字型易讀與否很容易，但衡量這個字型給人的感覺就沒那麼直觀了。就目前來說，關於這個領域的研究資料還不是很多，而我們設計師所了解的則多半來自個人的觀察和體驗。

如何讓字體發揮它應有的功能，好比如何建造堅固的建築，或是如何將汽車引擎調校至最佳

譯註

① 盧恩字母（Runes），一種已經滅絕的字母，在中世紀歐洲曾用來書寫北歐日耳曼語族的語言。

② 克林貢語（Klingon），克林貢人使用的語言；他們是《星艦迷航記》（Star Trek）中好戰的外星種族。

參考資料

1 'William Caxton', en.wikipedia.org.

2 'Aldus Manutius', typographia.org.

3 'History of typography: Humanist' by John Boardley, 2007, ilovetypography.com.

4 'Kindle Paperwhite' by Stephen Coles, 2012, fontsinuse.com.

5 'Kern Your Enthusiasm 12' by Tom Nealon, 2014, hilobrow.com.

6 'The Crystal Goblet' by Beatrice Warde, 1930, World Publishers. 'The Crystal Goblet' is an essay on typography by Beatrice Warde. The essay was first delivered as a speech, called 'Printing Should Be Invisible', given to the British Typographers' Guild at the St Bride Institute in London on October 7 1930.

7 'Monotype Introduces the Burlingame Typeface Family', press release by Monotype 2014, monotype.com.

線上字體測驗調查請參考 typetasting.com

狀態，都有非常實際的方法和標準。然而如何讓字體喚起消費者的感情連結，則來自於字體消費者本身的經驗。好比把車開到大馬路上試車，搖下車窗、打開音響，只有駕駛本人能體會並享受其中的樂趣。

附錄：字體（typeface）和字型（font）有什麼不同？

字體指的是文字的設計式樣。它會配有一組完整的尺寸、風格和字重（筆畫粗細），例如下圖左的 Helvetica。

字型則是你體驗字體的形式。從傳統印刷術來看，就是一整套特定尺寸、風格和字重的金屬活字模型，例如字級 12pt 的 Helvetica 粗體字。

今天我們對字體的存取和使用可以透過更多種形式，而字型的意義也演進到同時包含字體與字型。這個定義現在也被納入我們的電腦、行動裝置和網站上的字型清單存取檔案。

我最近跟某位客戶解釋這些，而他的結論是：「字體就像是我的一家人，姓格林的一家人，而字型就是其中個別的格林家族成員。」你也可以說：字體就像是故事，比方星際大戰，而字型就是你選擇觀賞它的各種形式。

字體與字型的界線變得越來越模糊，在用法上也漸漸互相替代。我認為在關於字體的對話上，不該因為術語的使用焦慮而蒙上陰影。

字體	Helvetica	格林一家	星際大戰

字型
Helvetica thin, 8 pt
Helvetica thin italic, 8 pt
Helvetica light cond., 8 pt
Helvetica light cond. italic, 8 pt
Helvetica, 8 pt
Helvetica italic, 8 pt
Helvetica heavy, 8 pt
Helvetica heavy italic, 8 pt
Helvetica heavy ext.,
Helvetica heavy ext.

詹姆斯　露西　路克　珍

照片：莎菈‧海德曼在二〇一四年於倫敦設計嘉年華的演講
坐在 V&A 博物館裡的觀眾帶著字型護目鏡，用來閱讀字型傳達的「祕密」訊息。
由馬丁‧奈杜（Martin Naidu）所拍攝。

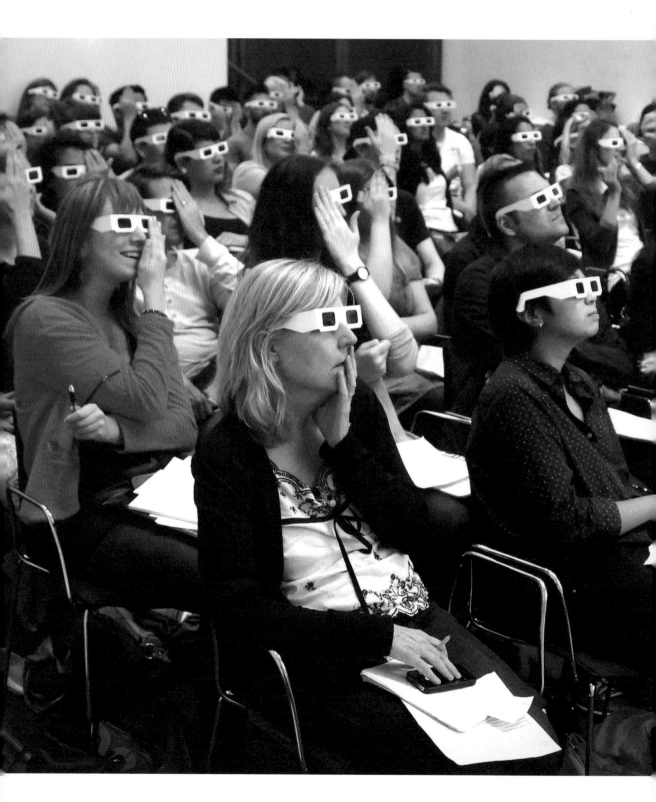

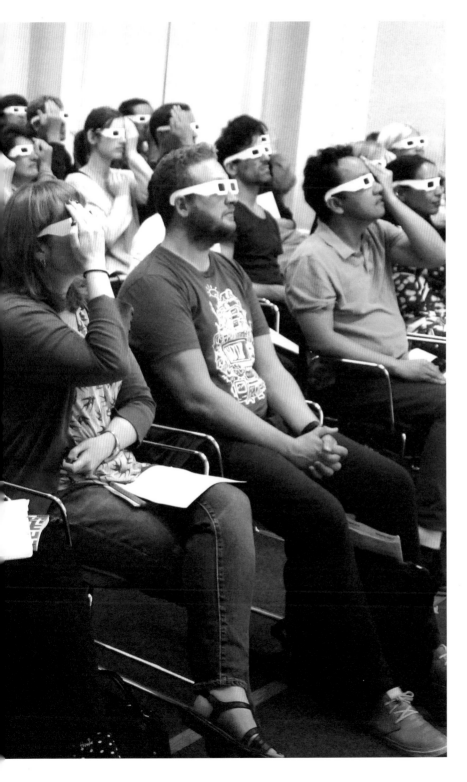

3

字型如何影響你？

How
do
font
influence
you?

字型如何影響你

劇透注意！
閱讀本章前，請先進行下列短片裡的挑戰：
typetasting.com/movie.html[1]

　　字體是個陰謀嗎？它用潛藏於表象之下的訊息威脅你？不，差遠了。字體坦然地呈現在你眼前，清晰可見。是否要特別關注這個字體，並且閱讀文字實際表達的重點，全都是你的選擇。字體本身就傳了許多訊息，但它通常是直接跟你的潛意識進行溝通。

鏡中奇緣

　　字體和字型提供了大量的資訊，為你鋪陳即將閱讀的文字情境。它們賦予文字背景故事和個性，不論它們給你的感覺是嚴肅或輕佻、是學術性質或帶點孩子氣；不論你是否信任它們，它們都將引導你閱讀。精心設置的字型就是為了讓你對它們「視而不見」，專注於文字本身。當然，

除非選用了不適合的字型，就像某個人頂著一頭剪壞的髮型，或者一部電影中的某個角色選錯了演員（見第 56 頁）。

　　你可以選擇何時要開始注意到字型本身傳遞的訊息。右頁的紅字寫出字體的名稱，藍字則是據稱可直接和潛意識腦溝通的「鏡像文字」[2]。把書拿到鏡子前面，就可看出藍字的字句（答案在第 34 頁）。

字型的戲法

　　神經學家大衛·路易斯博士（David Lewis）認為字體「躲藏在平凡的表象下」[3]，向我們的「閾上知覺」（supraliminal）傳遞訊息，

變體文字　鏡像文字

字體名稱
它想告訴你什麼？

Gill Sans
BBC accent

Edwardian Script
Pretentious

Helvetica
Boring *allegedly*

FRIZ QUADRATA
FRIED CHICKEN SHOP

Comic Sans
!@#!?c!

是為有意識的溝通。反之則為「閾下知覺」（subliminal），又稱為潛意識。它發生在你的意識之外，有可能發生得太快以致來不及察覺。你能選擇是否要留意閾上知覺的訊息，但你不會注意到向潛意識發送的訊息。

「快閃廣告」就是向潛意識傳遞訊息的最佳例子，它首次出現在一九八〇年代的科幻電影《雙面麥斯》（*Max Headroom*）中。這些廣告以極快的速度一閃而過，在視聽者沒有意識到的狀況下透過潛意識影響他們。快閃廣告在當時引發一陣議論，有人擔心廣告商會用此手法來對消費者洗腦。

其他的例子如電影配樂或原聲帶、食物的香味，以及商標字體的使用，我們會在接下來的段落進行探討。

在〈坦率騙局的藝術〉（*The Art of Honest Deception*）[4] 這篇文章中，作者文森‧葛蒂斯（Vincent H. Gaddis）解釋道，一個魔術師的技巧不在於他可以用極快的速度欺騙觀眾的眼睛，而是在表演中高明地誤導觀眾的注意力。他說魔術能夠成功是因為「十分之九的簡單分心」，而印刷字就像魔術，讓閱讀者注意文句的內容而非字體。

字型和魔術都在我們的眼前發生，我們卻好像視而不見。路易斯博士解釋這是「知覺的盲點」，因為我們「不會注意到我們沒打算注意的東西」[5]。丹尼爾‧西蒙斯教授（Daniel J. Simons）則稱之為「不注意視盲」（inattentional blindness），他在本章一開始的「看不見的大猩猩」（The Monkey Business Illusion）短片中清楚地展示了這個現象[6]。

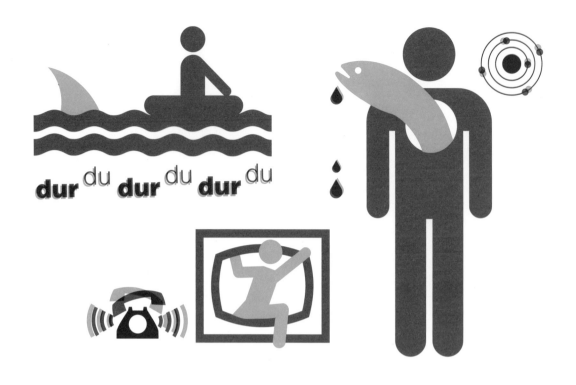

dur du dur du dur du

見樹不見林

　　身為平面設計師，我從經驗中學到的其中一件事情，就是越大的標題和頭條越要仔細校對，因為那邊如果出現錯字很難被發現。我們習慣把注意力放在設計案的小細節上，反而會忘記後退一步、放眼整體，等案子完成、印刷出來之後才會看到拼錯字了（然後心裡一沉）。這是個經典的「見樹不見林」的例子。

　　我曾經和朋友約在利物浦街車站那個「真的很大的時刻表」下見面。過了一會兒，她打電話給我說她找不到，因為有太多指標和看板了。我找到她的時候要她抬頭看看；她就站在時刻表的正下方，但她忙著環顧四周的小指標板，沒有注意到那個跟車站本身一樣巨大的時刻表。

不知不覺受到影響

　　字體會為你提供線索，並且替你即將閱讀的文字內容定調。頭條和標題通常會選用較誇張或令人印象深刻的字體，其作用類似電影配樂，為即將到來的場景鋪陳情境。配樂會暗示你何時應該放鬆、何時應該感到悲傷，或者提示你現在可以開始緊張了，並準備好在那一幕發生之前閉上眼睛。

　　《大白鯊》（*Jaws*）的配樂之所以經典，來自它所創造的緊繃感，讓觀眾在座位的邊緣搖搖欲墜，準備在鯊魚出現的那一刻跳起來。

　　在《異形》（*Ailens*）電影中，當雜音變得越來越狂躁，逐步堆疊出那個生物突然衝出演員約翰‧赫特（John Hurt）胸口時的震驚感。

　　電影《七夜怪談》（*The Ring*）中，無人接聽的電話聲讓貞子爬出水井那一幕比爬出電視螢幕更令我心裡發毛。我最近又看了一次，只是這次把聲音關掉，結果發現不只變得不恐怖，甚至有點滑稽。

　　逛一圈商店和超市，可以發現許多企圖影響我們購物方式的細節，像是字體、包裝設計、店家播放的音樂和氣味，但我們平常並不會意識到。在一篇關於潛意識銷售的文章中，大衛‧路易斯博士引述了一項研究[7,8]：如果店家播放經典搖滾樂，可以提高「戰後嬰兒潮世代」消費者的

字文讀閱 ┊ 鏡像文字

紅色字體：Arial

Cheap

Expensive 蘆色字體：Flemish Script

Cooper Black

ᴇasyJet

VAG Rounded

Volkswagen AG

消費意願和行為。然而當研究人員事後問起受試者，有三分之二的人根本不記得店家播放了什麼音樂。

另一篇 C.S. 古拉斯（C. S. Gulas）和 C.D. 修（C.D. Schewe）的研究[9]顯示，酒精飲品的消費者在店家播放古典音樂時，會願意點更貴的酒。加州納帕出身的平面設計師大衛・舒曼（David Schuemann）專門從事酒標設計，他說：「我們

Wine

字體：Arial black

Wine

字體：Didot

字體：Flemish Script

不同字體的紅酒商標

總是想辦法讓紅酒看起來比它原本的定價再貴上十美元。」[10]

當店裡瀰漫著剛出爐的麵包或者烤雞的香氣，即使你走進這間店之前根本沒想過要吃這兩種食物，這些味道還是會讓你走向烘焙區，或是挑選燒烤的材料來製作晚餐。我發現當我聞到新鮮咖啡的味道，或者看到有人使用我最愛的咖啡店所用的字體，我就會繞路去買咖啡。

下次當你外出購物，發現自己的籃子裡多了一些原本沒打算要買的東西，這時你可以停下腳步，留意你周遭的環境，有什麼外在因素影響你的購買決定嗎？

贊助者的字體

我滾動電腦裡的字型清單，其中有許多字體會讓我聯想到某些品牌。關於企業使用的字體是否應該開放至公眾領域，讓每個人使用，各方意見一直很分歧。這是否會稀釋了品牌的形象？或者可以增加曝光度，對辨識性很強的品牌來說是種聰明的廣告？

當我看到 Cooper Black[11] 這種字體（見第 33 頁）時，我會想到易捷航空（EasyJet）的商標。這個字體如同枕頭般舒適的雲朵，我發現自己看著看著就開始做著假期的白日夢。

德國福斯汽車集團（Volkswagen AG）在一九七九年請人設計了 VAG Rounded[12] 字體。在那個年代，如何讓跨國企業的各個分公司使用相同字體是個問題。若讓它進入公共領域，這個字體很快就會變成免費的字型包。雖然現在福斯集團已經不再使用這個字體，但從字體的名稱還是可以看出兩者的關聯。

大型企業或品牌可以委託設計師製作手寫風格的字體家族，並且免費打包在標準作業軟體中，做為 Comic Sans 之外的選擇，我認為這是個好的開始與嘗試。既然主要的使用者會是學校和孩子，我希望這個品牌推銷的是正面健康的價值，而不是速食店的廣告。

解答

第 31 頁

Gill Sans 字體：英國國家廣播公司的腔調
Edwardian Script 字體：炫耀裝飾
Helvetica 字體：（據說）很無聊
Friz Quadrata 字體：炸雞店
Comic Sans 字體：**!@#!?**c!

參考資料

1 'Monkeying around with the gorillas in our midst: Familiarity with an inattentional-blindness task does not improve the detection of unexpected events' by Professor Daniel J. Simons, 2010, i-Perception. www.youtube.com/watch?v=IGQmdoK_ZfY.

2 'Through the Looking-Glass' by Lewis Carroll, 1871. In the reflected version of her own house Alice finds a book with the poem 'Jabberwocky' written in 'mirror writing', which she could only read by holding it up to a mirror.

3 The Brain Sell: When Science Meets Shopping by Dr David Lewis, 2013, Nicholas Brealey Publishing.

4 'The Art of Honest Deception', by Vincent H. Gaddis, 2005, strangemag.com.

5 'Subliminal Selling' by Dr David Lewis, 2013, themindlab.co.uk.

6 Ibid. Professor Daniel J. Simons.

7 Ibid. Dr David Lewis.

8 'Using background music to affect the behaviour of supermarket shoppers' by Milliman, R. E. 1982, Journal of Marketing, 46 (3), 86-91.).

9 'Atmospheric Segmentation: Managing Store Image With Background Music' by Gulas, C. S. & Schewe, C.D. (1994).

10 'Drinking With Your Eyes: How Wine Labels Trick Us Into Buying' by Michaeleen Doucleff, 2013, kqed.org.

11 'Cooper Black' by Oswald Bruce Cooper in 1921.

12 'VAG Rounded' by Gerry Barney et al.,wikipedia.org.

線上字體測驗調查請參考 typetasting.com

你覺得這些字體想要表達什麼？在每行字的下方寫下你的答案。

𝔚𝔥𝔞𝔱 𝔞𝔪 𝔍 𝔱𝔢𝔩𝔩𝔦𝔫𝔤 𝔶𝔬𝔲?

字體：Agincourt

What am I telling you?

字體：Didot

What am I telling you?

字體：Helvetica

字體：Sinaloa

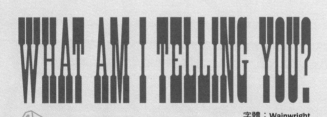

字體：Wainwright

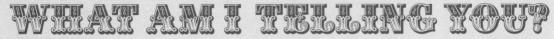

字體：Madame

hello **hello** hello
hello **hello** hello
hello hello **hello**
hello hello **hello**
hello *hello* hello
hello **hello** hello
hello *hello* hello
hello hello hello

4

字體卡拉 OK

Type

Karaoke

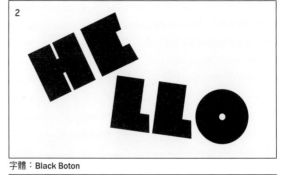

1
字體：Arkeo

2
字體：Black Boton

3
hello
字體：Franklin Gothic

4
字體：Curlz

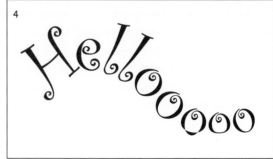

字體卡拉 OK

來玩個小遊戲，方法很簡單，看看上面八張圖片，然後說出你看到什麼（或是你覺得這些字該怎麼唸）。你可以跟朋友、家人進行這個遊戲，如果想來點精力充沛的回應，就找一群小朋友來玩玩看。

我們每個人都有獨特的嗓音和口音，而聲音透露了關於我們的很多事情，例如性別和年齡，甚至我們從哪裡來、我們認識什麼樣的人，還有我們這段期間居住的區域。字體可以做為人聲傳遞器，將你的聲調和聲音特色視覺化。如果有人形容你的聲音聽起來像傳統的英國人，那也許「看起來」是和藹可親的 Gill Sans 字體，或是帶有知識分子氣質的 Caslon 字體？

平面設計師艾琳·路佩登（Ellen Lupton）將字型學描述為「語言看起來的模樣」[1]。如果把你的聲音想像成某一個字體，那麼你的音域即可透過該字體家族中各種尺寸、風格和字重的字型，經過不同的安排和編輯方式呈現在頁面上。即便是一則簡單的文字簡訊，也可以寫得非常生動，讓人覺得語氣非常緩慢，或是大喊大叫。試

想當你收到全部都是大寫字母的簡訊或電子郵件時，會有什麼感覺？

克里夫·路易斯（Clive Lewis）和彼德·沃克（Peter Walker）在一九八九年發表的文章中，將印刷字體視為對話的視覺符碼，不僅可以記錄文字的意涵，更可以顯示它們被說出口的當下聽起來是什麼模樣[2]。

字體專家碧翠絲·沃德（Beatrice Warde）在一九三〇年發表的文章[3]中，把字體的視認性和人類的聲音互相比較。假設現在有三頁相同的文字，分別以 Fournier、Caslon 和 Plantin 三種字體呈現，結果會像是「三個人發表相同的論述，每個人的發音都十分清晰、無可挑惕，卻呈現出完全不同的個性」。

視覺狀聲詞

大多數的人都可以憑著直覺，辨認字體在現實世界中反映出來的性格，而彼此間的認知也不會相去太遠。面積較大、墨水量較多的粗體字看起來說話比較大聲；若大到足以填滿視野，顯然表示它們非常大聲。小字看起來離得遠遠的，聲

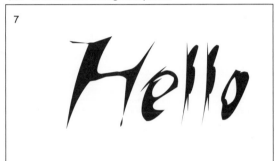

字體：Helvetica Neue ultra light compressed

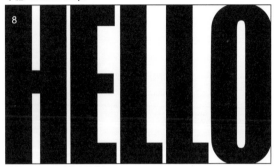

字體：Flemish Script

字體：Riptide

字體：Impact（修改過的）

音聽起來有點距離，而且很安靜。書頁上的字母排列通常以易讀為前提，然而當我們閱讀時，聲調會自然隨著字母的排列方式高低起伏，好似樂曲的抑揚頓挫。

Balega

字體設計師伊爾根‧威爾汀（Jürgen Weltin）描述他於二〇〇三年設計的字體 Balega[4] 擁有圓弧卻又銳利的邊緣，截然不同的對比讓他想起「吉米‧罕醉克斯（Jimi Hendrix）快速撥弦的吉他聲」。

我們在線上字體測驗詢問受試者，如果這些字型是音樂，它們聽起來會是什麼感覺？你可以翻到第 41 頁看測驗結果。

Gill Sans

對我來說，一九二〇年代設計的 Gill Sans 就像是英國國家廣播公司的播報員說的英語，每個字都會好好發音，並且使用正確的文法，但仍保有友善放鬆的態度，不像上流社會的正統腔調給人這麼大的壓力。這就是英國國家廣播公司的標誌所使用的字體，總讓我懷想起一九三〇年代「保持冷靜」①的英格蘭。

字體與聲音的研討會

到目前為止，我們已經討論了一些將字型轉換為聲音的想像和模擬。在一場名為「字體與聲音」的討論會上，參加者以聲音為靈感，展開一連串發想新字體的過程。最後他們創造出來的字母，示範了字體的形式可以如何表現出聲音的細微差異。

我們讓參加者輪流聽三種不同的聲音：重金屬音樂、沙灘上的海浪聲，還有恐怖電影中的女性尖叫聲。他們可以自由選用適合的媒材，在聽聲音的同時在紙上畫下聯想到的塗鴉或符號。

當三張紙都被填滿之後，參加者在紙上搜尋看起來像字母的符號，然後把它們剪出來。最後他們會創造出三種風格大異其趣的字體，每一種都反應了他們所聽到的聲音特性。

你可以翻到下一頁，看看莉蒂亞對不同聲音的詮釋。

「字體和聲音」討論會：
莉蒂亞製作的素描及聲音字母（A 至 E）

譯註

① 此指一九三〇年代，英國政府因應第二次世界大戰而印製的標語海報「Keep Calm and Carry On」。

參考資料

1 'Thinking with Type' by Ellen Lupton, 2010, Princeton Architectural Press.

2 'Typographic influences on reading' by Clive Lewis and Peter Walker, 1989, British Journal of Psychology.

3 'The Crystal Goblet' by Beatrice Warde, 1930, World Publishers.

4 'Balega' by Jürgen Weltin, 2003, membership. monotype.com.

線上字體測驗調查請參考 typetasting.com

| 重金屬音樂

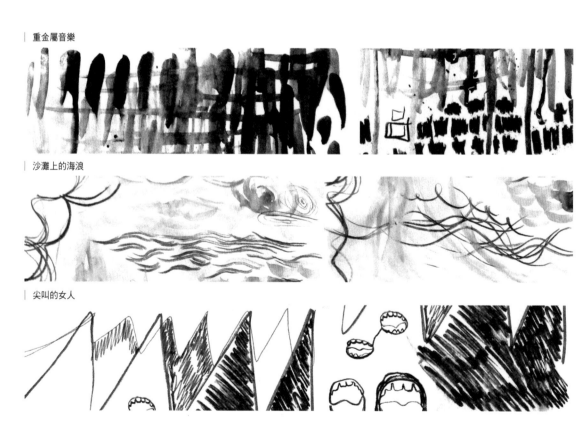

| 沙灘上的海浪

| 尖叫的女人

線上字體測驗：如果這些字型是音樂，它們聽起來會是什麼感覺？

sound

機器人・懷舊・電音・酥脆
數位・不和諧・煩躁
未來感・急促・生嫩・明亮
冰冷・抖動・密實・精悍
堅定・高音・煩躁・回音
機器人・金屬碰撞聲・無聊
吵鬧・刺耳雜音・銳利
間斷短音・煩躁・深入
經典・爆炸性・快速・重複
自動調頻・深情・電音
技術・現代・數位化・懷舊
獨立音樂・四四方方的
科幻・電子・電音・主題性
醜陋・技術性・口技・電子
八〇年代・節奏強勁
不一樣的・太空時代
荒涼冰冷・古怪・神出鬼沒
人工・電音節奏・工業
嚴肅・令人窒息

這讓我感到焦慮。

字體：Cinema

sound

老練世故・悅耳・旋律優美
放鬆・經典・飄飄然・滑順
深入・成熟・溫暖・圓潤
圓滑・柔軟・滑順・沉重
舒服・彎曲・深入・低音
重低音・旋律優美・大聲
低聲・憂鬱・有旋律感
緩慢・流暢・有彈性・溫柔
懷舊復古・成熟・肯定
老練世故・深情・經典
飽滿・充滿靈魂・流行
迷幻・古老・複雜
樸素簡陋・爵士樂・傳統
冰淇淋・陳舊・現代・夏季
性感・浪漫・悠閒輕鬆
快樂・愉悅・輕飄飄・冷靜
輕飄飄・有趣・放鬆・安詳
沉浸其中

**這讓我覺得快樂
而且平靜。**

字體：Bodoni Poster italic

sound

刺耳・尖銳・充滿活力
粗礪・金屬碰撞聲・急躁
戲劇性・有穿透力・不舒服
現代・很酷・冰涼・明亮
鮮豔・吱嘎作響・有尖刺
扎人的・急促・笨拙
金屬碰撞聲・嗓音很高
叮噹作響・打擊樂・大聲
走音・有侵略性・不和諧
有穿透力・高的・卡住
快速・迅捷・充滿活力
以斷奏方式演出・簡潔
難以預測・斷斷續續
緊張不安・精確・龐克
節奏強勁・現代・古怪
電音・有未來感・都市
重複・銳舞派對・刺耳
不一樣的・吵鬧・合成
戲劇化・年輕・焦慮
躁動不安・興奮・不舒適

這讓我覺得焦慮。

字體：Modified Klute

sound

安全・年輕・愛玩・柔軟
無聊・平衡・幼稚・冷靜
坦率・誇張・新鮮・很酷
鮮豔・沉重・圓潤・柔軟
圓滑・呆板・堅固・滑順
振動鼓膜・充足・宏亮
均衡・滑順・清楚・環繞
有旋律感・大聲・爆炸性
漫步前行・順暢・有彈性
樂天自信・單調・簡單
標準・完美・乾淨・流行
清楚・整潔・友善・基本
容易・簡單・孩子氣
陳腔濫調・大膽・無聊
清楚・安全・令人感到安慰
放鬆・樂觀・愉悅・快樂
自信・難過・冷靜・愛玩
溫柔

**這讓我覺得快樂
而且平靜。**

字體：VAG Rounded

依照封面字型，你覺得這些書分別是什麼類型的書呢？

(a) 字體：Slipstream / (b) 字體：Wainwright / (c) 字體：Arnold Boecklin / (d) 字體：Engravers' Old English

(e) 字體：Flemish Script / (f) 字體：Bludgeon / (g) 字體：Retro Bold / (h) 字體：Comic Sans / (i) 字體：Data 70

(j) 字體：Stencil

(a)

(b)

(c)

(f)

(g)

(h)

(d)

(e)

(i)

(j)

5

字型讓文字說故事

Fonts
turn
words
into
stories

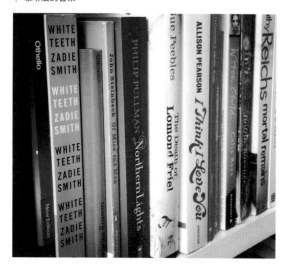

SALESMAN 業務員
（字體：Wainwright）

Ancient Worlds 古代世界
（字體：Amelia）

Macho Man 大男人主義者
（字體：Stilla）

Serial Killer 連環殺手
（字體：Edwardian Script）

Outer Space 外太空
（字體：Engraver's Old English）

HIGH TECH 高科技
（字體：Trajan）

字型讓文字說故事

威利‧旺卡（Willy Wonka）：「跟我來，你會到達你夢想中的世界。」[1]

字體是說書人，它獨立於文字實際述說的內容之外，架設好場景，提供線索，讓你準備好迎接文字即將揭曉的訊息。心理學家克里夫‧路易斯（Clive Lewis）和彼德‧沃克（Peter Walker）稱之為「字型暗示」[2]。字型藉由這種方式賦予文字個性和背景故事；它們建構了文字的意義，雖然有時也顛覆意義。字體選對了，就可以讓你對文字的解讀鮮活起來。

我去過一間咖啡店，店內其中一面牆擺滿了書（見上圖左），我只能從書背的顏色、書名和不同風格的字體，來猜測這本書的內容。我發現某些特定的字體比較容易抓住我的視線，因為它讓這本書看起來比旁邊那本有趣的多。

反應、聯想或知識？

1. 直覺的反應

你對某些字體會有一種直覺，純粹根據它們的形狀來做出反應，而這種反應大多出自你的求生和自我保護本能。舉例來說，你直覺知道圓形代表安全和友善，而尖刺的形狀既危險又有侵略性（見第 69 頁）。

2. 習得的聯想

你的腦中有個聯想圖書館，你會花上一輩子的時間幫它增加館藏。每次你在某個環境或情況下看到字體如何被相對應地使用，你就會把那個聯想收藏起來。有些關於字體的聯想幾乎是舉世公認的，其他則是來自你獨有的體驗。

隨著時間過去，這些聯想可能保持恆常不變，也可能輕易地因為某個事件而改變。這個事件會被加入這組字體的歷史，創造出一組全新的聯想。例如十五世紀在德國印製的第一本書，用的是模仿僧侶筆跡的中世紀字體（Blackletter），令人聯想到永恆的智慧，或是像聖經那般珍貴的書籍。然而當希特勒宣布用中世紀字體做為納粹黨的官方字體，這個古老而浪漫的字體隨即獲得了一組黑暗的新聯想，永遠纏繞在它的歷史中。

托拜亞‧佛里爾瓊斯（Tobias Frere-Jones）為 GQ 雜誌設計的 Gotham 字體，源自於二十世紀中期紐約路標的幾何風格字體[3]。二〇〇八年，歐巴馬競選團隊用它拼寫出「希望」和「改

變」之後，它變成了「樂觀且激勵人心」的字體。現在 Gotham 字體不僅廣泛被使用，更躋身著名字體的行列。

奈維爾·布洛迪（Neville Brody）：「沒有字體可以對歷史免疫。」[4]

既然我們從生活中習得這些聯想，那麼越年長的世代，他們的聯想資料庫就越大。根據記者艾力克斯·芬肯瑞斯（Alex Finkenerath）的說法，這是因為長輩花了更多年來適應字型、產品和經驗之間的關聯。我們可以從流行文化尋找例子，例如音樂；每個世代的父母聽到孩子耳機裡播放的熱門歌曲，多半會感慨地說：「我有聽過這首歌的原唱版本。」

3. 習得的知識

某個領域的專家，例如藝術評論家或酒類鑑賞家，才會需要學習並獲得相關的大量知識。專家通常和專業設計師一樣，他們會和字體互動，而不只是當個消費者。他們會從職業生涯中學習到一組複雜的字體聯想（見第 81 頁）。

透過觀看者的眼睛看字型

身為平面設計師，我們在這些關聯和聯想中占有優勢。我們使用這些視覺符碼，有效地傳遞訊息並創造多重意義，或是透過一再的重複，來加強符碼的力道。設計師也會根據所傳遞訊息的複雜程度，來組合字型與文字內容。

1. 字型配合文字

某些字體的風格可以恰好反映文字內容，好處是讓觀看者只需瞄一眼就能讀懂文字。而這項好處在某些情況下可能很重要。

WESTERN　　西部片（字體：Wainwright）

Romance　　羅曼史（字體：Edwardian Script）

2. 字型為文字添加額外意義

有時字體會多花一點力氣去傳達額外的訊息，為文字添加了額外的意義。例如下圖的西部片背景設定在墨西哥，羅曼史則變成了軍事冒險故事。

WESTERN　　西部片（字體：Mesquite）

ROMANCE　　羅曼史（字體：Stencil）

3. 字型改變文字的意義

下圖的西部片背景搬到了外太空，變成了科幻西部片，而羅曼史顯然註定了沒有好結局。

W E S T E R N　　西部片（字體：Futura）

Romance　　羅曼史（字體：Bludgeon）

遠離陳腔濫調

往前翻開本章的章名頁（第 42-43 頁），可以看見十個寫著「讀我」的封面，每個封面使用一種字體來展示特定類型的書籍，包括一九六〇年代的科幻小說、吸血鬼故事、喜劇、動作驚悚、巴黎羅曼史、軍事冒險、經典羅曼史、反社會主義、西部片、驚悚。你能夠藉由封面字體來幫它們分類嗎？（答案在第 53 頁）

有時候，選擇既定印象之外的字體，可以在文字中暗藏隱喻，增添文字本身之外的意義，讓傳達的訊息變得更複雜。然而這間接附加上去的概念，必須仰賴觀看者所具備的經驗和背景知識，如此一來他們才能夠辨認並理解這其中綜合的意義。參考第 44 頁上圖右的文字，看字型如何轉變文字的意義，並且向觀看者暗示文字背後可能有更複雜的故事。

你相信字體嗎？

身為設計師，我們可以使用字體來暗示我們沒辦法說出口，或者直接用照片展示會顯得不真實的事情。如果某個牛肉漢堡是由工廠大量生產，那麼包裝上寫著「手工製作」就是說謊，展示有人正在手工製作的照片也是假的。不過，我

Comedy

(b) 浪漫愛情喜劇

Romantic comedy

(c) 任何電影

ANY MOVIE

們可以選用一種字體，暗示這產品是手工製作的，消費者則會自動將其假設成對於這項產品的精準描述。這是一種被廣泛使用的廣告技巧。現在想想，你是否曾經掉進這種陷阱裡呢？

BURGER

BURGER

比較上面兩種字體：你會假設哪一個漢堡是手工製作的？哪個產品會讓你願意多花一點錢購買？即使他們是一模一樣的漢堡，因為你的期待，你可能會發現自己更享受第二個漢堡的風味（更多先入為主的經驗見第 115 頁）。

符號學與電影海報

關於字體是否應該成為看不見的訊息傳遞者（先前在第 25 頁提過，字體專家碧翠絲·沃德認為字體應該是「隱形的」[5]），許多設計師持不同意見。我認為設計良好的字體可以變成隱形、不干擾閱讀的體驗，但它無法保持中性。

在一九六〇年代，研究符號意義的符號學

變得極為熱門[6]。根據符號學的原則，當你「邂逅」了某項物品並產生了想法或聯想，物品和想法之間就會產生連結，而且越來越難解開。這項物品不僅喪失了中立性，更進一步變成額外意義的傳遞者，兩者組合起來變成了一個「符號」。例如：紅玫瑰通常會讓人想到浪漫，一旦這兩者之間的連結成立，當你看到其中一方時就會自動想起另一方。

專門研究電影海報字體的作家伊夫·彼得斯（Yves Peters）解釋道，因為某些字體已經使用過太多次，以至於創造出一種圖型符碼[7]（見上圖），當你看到這些字體的時候，就會直接聯想到某種類型的電影。

(a) 喜劇電影的片名通常會用無襯線粗體字，像是 Gill Sans 超粗體。

(b) 浪漫愛情片最常選用的是現代樣式字體（Modern），例如：Didot。

(c) Trajan 這種字體一開始被用在鼓舞人心的史詩劇片，但後來它在各種類型的電影海報上頻頻出現，現在已變成電影世界無所不在的字體，甚至連二〇〇六年的奧斯卡頒獎典禮都用上它。

字體：Blackmoor

字體：Goudy Text

字體：Agincourt

字體：Luthersche Fraktur

字體：Engravers' Old English

字體：Fette Gotisch

最初的字體

　　全世界第一個印刷字體是在一四五〇年代創造出來的。它的參考範本，是僧侶和抄寫員謄寫書籍時一筆一劃的精細筆跡。然而現代的讀者可能會覺得這些字過於華麗，難以大量閱讀。除非你同意字體設計師蘇珊娜・利可（Zuzana Licko）說的：「讀過最多次的讀得最好」[8]，那麼你可以把中世紀字體想成是那個年代的 Helvetica 字體。

　　中世紀字體在它長長的發展歷史中，已經被賦予了各種聯想。你一定曾在許多不同內容的載體上見過它，從亞瑟王傳說聯想到羅曼史、從重金屬搖滾樂聯想到叛逆精神、從某報紙刊頭聯想到其悠久傳統、從吸血鬼電影聯想到黑暗，或是從德國啤酒的酒標聯想到可靠的品質。

Humanist

人文主義風格（字體：Centaur）

大約 1470 年代　de

受到手寫字的影響
字母「e」的橫劃傾斜
筆畫粗細對比不明顯
重心傾斜

Italic

斜體字（字體：Garamond italic）

大約 1500 年代　de

Old Style

舊時代風格（字體：Caslon）

大約 1500 年代　de

字母「e」的橫劃保持水平
較誇張的筆畫粗細對比
重心較垂直

Transitional

過渡時期風格（字體：Baskerville）

大約 1700 年代　de

更細緻的襯線
較誇張的筆畫粗細對比
重心垂直

Modern

現代樣式風格（字體：Didot）

大約 1780 年代　de

生硬（沒有弧形度）的襯線
極端的筆畫粗細對比
重心垂直

Slab

粗襯線字體（字體：Egyptian 710）

大約 1800 年代　de

粗厚的造型襯線

傳統且知識淵博的字體

　　襯線字體的出現最早可回溯到五個世紀之前。歐洲印刷術發展不過十年，襯線字體就被賦予了歷史、學識與傳統的聯想。許多書本，尤其是比較古老的那些，都是使用羅馬襯線體，傳統報紙也是。結果我們自然而然地把這種字體所傳遞的資訊，認為是嚴肅和可信賴的。

字體：Anna Alternates

字體：Anna Extended

字體：Huxley Vertical

字體：Sinaloa

字體：Copasetic

字體：Matra

字體：Plaza Swash

字體：Young Baroque

字體：Engravers MT

字體：Caslon Titling

字體：Chevalier

字體：Flemish Script

復古奢華

大約在一九二○至三○年代，裝飾藝術（Art Deco）大為流行。它的現代感象徵了發展和進步，也提供了人們一個逃避傳統的選擇[9]。當時英國各地興建了許多戲院和音樂廳，這些裝飾藝術風格的建築物和招牌被保留了下來，直到現在仍隨處可見。

此外，這種字體會讓人聯想到禁酒時代墮落放縱的非法酒店，因此很受酒吧歡迎。

錢，錢，錢

上面都是和錢有關的字體，靈感來自於銀行支票、契據和無記名債券，上頭那種筆畫彷彿刻蝕入紙張的雕刻風格字體。像 Young Baroque 這樣的正式書寫體，參考了十八世紀書法大師用羽毛筆和鋼筆寫下的老練文字風格。或是像 Chevalier 這樣的羅馬式字體（Roman-style），有典型雕刻字的精緻線條、細節和銳利襯線。

設計錯綜複雜的銀行支票模板，皆由東尼・梅德門特（Tony Maidment）這樣的雕刻師傅，在鐵板上一筆一劃刻出來的。這是一項需要高超技術的手工藝，每個雕刻師傅做出來的成品都是獨一無二的，好似筆跡或指紋。點和線的細微差別不僅是每個雕刻師的專屬風格，也是防止偽造的主要武器之一[10]。

字體：Didot Headline

字體：Bodoni

字體：Didot

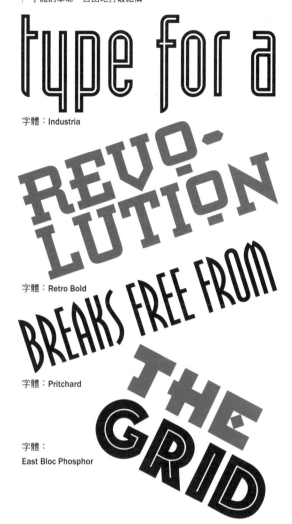

字體：Industria

字體：Retro Bold

字體：Pritchard

字體：
East Bloc Phosphor

時尚流行的字型

　　有著極端粗細對比的字體被歸類為現代樣式字體（Modern）或 Didone 系列字體。這些字體出現在一七〇〇年代晚期，由時尚界的死對頭，法國的菲爾曼・狄多（Firmin Didot）和義大利的詹巴提斯・波多尼（Giambattista Bodoni）所開發出來的。紙質和印刷技術的進步，讓他們能夠印出細節極端清晰且邊緣細緻銳利的文字。

　　自一九二〇年代以來，這些字體廣泛使用於 VOGUE 和 Harper's BAZAAR 等時尚雜誌中，致使我們現在認為這些字體就是陰柔氣質、風格和時尚的體現[11, 12]。

革命性的字體

　　二十世紀前後興起的前衛藝術（Avant-garde），像是結構主義（Constructivism）、荷蘭風格派（De Stijl）、未來主義（Futurism）和達達主義（Dadaism），都擁有活潑的視覺風格。這些藝術家把字體當做圖像，允許字體自由地打破結構的框架。他們挑戰界線、擁抱進步，他們熱愛文字所表現的吵雜、活力和幹勁。

　　在著名的前衛藝術家當中，專門設計字體的包括艾爾・李西茲基（El Lissitzky）、亞歷山大・羅親可（Aexander Rodchenko）和菲利波・托馬索・馬里內蒂（Filippo Tommaso Marinetti）。

RULE
字體：Gill Sans Shadow

Brittania
字體：Johnston

from Baskerville
字體：Baskerville

& Caslon to the
字體：Caslon

GREAT
字體：Festival heavy

humanist
字體：Gill Sans heavy

sans serifs
字體：Johnston bold

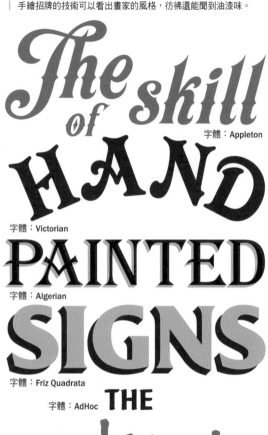

The skill of skill
字體：Appleton

HAND
字體：Victorian

PAINTED
字體：Algerian

SIGNS
字體：Friz Quadrata

THE
字體：AdHoc

brushwork &
字體：Brody

smell of paint
字體：Flash

英國製造

這一系列字體帶有歌頌英國的意味。Gill Sans 是人文主義風格的無襯線字體，筆畫形狀帶有手寫感，由藝術家兼字體設計師艾瑞克·吉爾（Eric Gill）所設計。吉爾是愛德華·強斯頓（Edward Johnston）的學生，後者是英國地鐵使用的 Johnson 字體的創造者（Johnson 在我心目中足以代表倫敦）。Baskerville 和 Caslon 可回溯至十七世紀，代表了英國字體設計的悠久歷史。隨著政治與經濟的發展，字體也跟著被輸出到世界各地；一七七六年的美國《獨立宣言》就使用了 Caslon 字體。Festival Titling 則是為了一九五一年的英國嘉年華創作出來的字體，至今仍會引起人們對一九五○年代的懷舊之情。

寫在牆上的字體

十八世紀的英國，印刷書本和報紙越來越容易取得，人們的讀寫能力也越來越進步[13]。當時流行直接在招牌漆上文字，寫招牌的人就是最初的「品牌設計師」，他們手繪的招牌就是在為商店做廣告和招攬生意。

近年來又興起一波手寫招牌熱潮，除了用傳統手工方式漆寫招牌，也有許多設計師開始研究手寫字體的技術。我們通常可以從某些指標性的細節，例如字母「A」橫槓上的花飾筆法，來辨識出這個字體是哪位設計師的作品。

字體：Blackoak

字體：Egyptian Slate

字體：Wainwright

字體：Falstaff

字體：Enge Holzschrift

字體：Magnifico Daytime

字體：Broadcast Titling

字體：Aesthetique

字體：Thunderbird

字體：Madame

字體：Wood Relief

字體：Victorian

字體：Saraband Initials

變得更大的字體

　　十八世紀末的工業革命，讓產品變得供過於求。因為製造商需要宣傳促銷商品，廣告業應運而生。海報和廣告必須在擁擠的環境中引人注目，要能夠在移動的車廂兩側或是角落被看見，因此發展出更大、更寬的展示用字體。

　　寬幅的字體，例如 Falstaff，是現代樣式字體的增胖版本。字體的襯線跟著被放大，變得更沉重厚實，例如 Egyptian Slate，粗襯線字體就此誕生。不久之後，更精實的無襯線字體和 3D 立體字也加入這一波廣告混戰中。

華麗裝飾的字體

　　到了十九世紀，維多利亞時代的人們開始擁抱華麗風格，並且對生活中的所有東西慷慨大方地進行裝飾，包括時尚穿著、家具、建築，還有字體設計。設計師在招牌加上了花飾和特色，像是金色的葉子；印刷者刻出越來越華麗的字母，創造出具有立體效果的字體，並且從大自然中汲取各種意象進行裝飾。路易斯・約翰・普習（Louis John Pouchee）設計的雕刻字母，是當時最華麗的字體之一，目前收藏在倫敦的聖布萊德圖書館（見第 76 頁）。

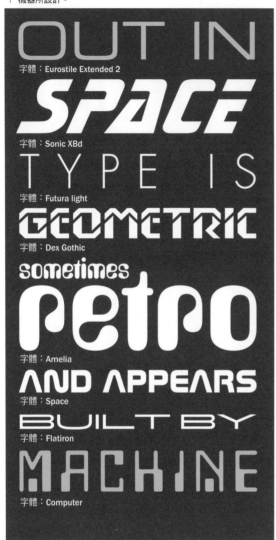

OUT IN

字體：Eurostile Extended 2

SPACE

字體：Sonic XBd

TYPE IS

字體：Futura light

GEOMETRIC

字體：Dex Gothic

sometimes

retro

字體：Amelia

AND APPEARS

字體：Space

BUILT BY

字體：Flatiron

MACHINE

字體：Computer

Modernism

字體：Helvetica Neue medium

Change

字體：Univers black

&

字體：Neue Haas Grotesk black

Neutrality

字體：Univers light

Function

字體：Neue Haas Grotesk light

NOT

字體：Neue Haas Grotesk bold

Ornamentation

字體：Helvetica Neue italic

星際溝通

　　科幻風格的字體通常是根據幾何圖形設計出來的。這些字體看似機械化的結構，給人一種來自未來「機器時代」的印象。它們的圖像語言暗示了一個主題，讓人樂觀地想到未來烏托邦、黑暗的反烏托邦，或者未來的懷舊版本。Amelia這個字體看起來就像是從一九七〇年代直接傳送過來的。Eurostile 和幾何圖形風格的 Futura 顯然出現在過多的科幻電影之中，已然變成該類型電影的「官方」字體。

風格跟隨功能

　　在二十世紀上半，平面設計師經常結合襯線、圖像和裝飾，讓字體填滿了頁面上所有的空間。隨著一九五〇年代現代主義興起，設計被簡化了；人們開始使用結構俐落整齊的無襯線字體，並且在畫面留下許多空白。字體不必要的細節被拿掉了，風格則由功能引導。無襯線字體因其所表現出來的中立性而被大量選用，因為它們是新的，還沒有落入歷史的聯想中。無所不在的 Helvetica 字體（最初的名稱是 Neue Haas Grotesk）就是在這個時期被設計出來的。它成為世界上最受歡迎的無襯線字體，甚至有人為它拍攝專題紀錄片。

線上字體測驗：你可以從招牌判斷酒吧的類型嗎？

答案在第 133 頁，你可以將自己的答案和線上測驗的結果互相比較一下。

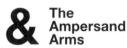 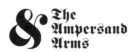

 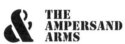

解答

第 42-43 頁

(a) 動作驚悚、(b) 西部片、(c) 巴黎羅曼史、(d) 吸血鬼故事、(d) 經典羅曼史、(f) 恐怖片、(g) 反社會、(h) 喜劇、(i) 一九六〇年代科幻、(j) 軍事冒險

這些答案跟你想的一樣嗎？

參考資料

1 Willy Wonka and the Chocolate Factory, by Leslie Bricusse & Anthony Newley, 1971.

2 'Typographic influences on reading study' by Clive Lewis and Peter Walker, 1989, British Journal of Psychology.

3 'The Origin of Gotham' by Hoefler & Co., typography.com.

4 'Unquiet Film Series: Times New Roman' by The Times and The Sunday Times, foreverunquiet.co.uk.

5 'The Crystal Goblet' by Beatrice Warde, 1930, World Publishers.

6 'Semiotics for Beginners' by Daniel Chandler, visualmemory. co.uk.

7 'Trajan in movie posters: the rise and fall of the Roman Empire' by Yves Peters, 2011, Beyond Tellerrand Conference.

8 'Interview with Zuzana Licko' by Rudy VanderLans, 1984, Emigre.

9 'Art Deco Around the World', V&A.

10 'Feature: The secret art of the engraver' by Mark Sinclair, 2011, Creative Review.

11 'Through thick and thin: fashion and type' by Abbott Miller, 2007, Eye Magazine.

12 'A Brief History of Type Part Four: Modern (Didone)' by John Boardley, ilovetypography.com.

13 'The English Signwriting Tradition' by Richard Gregory, signpainting. co.uk.

14 'Pouchée's lost alphabets' by Mike Daines, 1994, Eye.

線上字體測驗調查請參考 typetasting.com

名片遊戲：「我是什麼職業？」

翻到第 **84** 頁，將你的答案和線上字體測驗的調查結果比較看看。

名片字體：**1.** Trajan / **2.** Monotype Corsiva / **3.** Cocon / **4.** Clarendon / **5.** Bodoni Poster /

6. Didot / **7.** Comic Sans / **8.** Cinema italic

1 PATRICK BATEMAN 212.555.6342 PIERCE & PIERCE 我是什麼職業？	**2** *Patrick Bateman* *212.555.6342* *Pierce & Pierce* 我是什麼職業？
3 Patrick Bateman 212.555.6342 Pierce & Pierce 我是什麼職業？	**4** Patrick Bateman 212.555.6342 Pierce & Pierce 我是什麼職業？
5 Patrick Bateman 212.555.6342 Pierce & Pierce 我是什麼職業？	**6** Patrick Bateman 212.555.6342 Pierce & Pierce 我是什麼職業？
7 Patrick Bateman 212.555.6342 Pierce & Pierce 我是什麼職業？	**8** *Patrick Bateman* *212.555.6342* *Pierce & Pierce* 我是什麼職業？

6

別相信字體

Don't
believe
the
type

速度測驗

找出文字意義與字體風格相反的單字

rat 老鼠

tortoise 烏龜

heavy 沉重

light 輕盈

strong 強壯

light 輕盈

heavy 沉重

fast 快速

slow 緩慢

elephant 大象

weak 虛弱

gazelle 羚羊

weak 虛弱

elephant 大象

fast 快速

gazelle 羚羊

tortoise 烏龜

slow 緩慢

strong 強壯

rat 老鼠

別相信字體

你的直覺會告訴你字體什麼時候合乎情境，什麼時候沒有。當字體與文字內容配合得宜時，可以加強閱讀的體驗，讓結果看似毫不費力。如果你看了一部選角很棒的電影，你就可以把懷疑擺到一邊，好好享受這個故事。如果選角很糟，就會減低電影的真實性和可信度，即使很棒的劇本也有可能因此而毀了。舉這個例子不表示演員是「看不見的」，而是他們的表演補足了劇本。同樣地，設計良好的字體除了可以隱形，還可以跟內容一搭一唱。

認知流暢度

當你看到不熟悉的字體，你的閱讀就會被打斷，因為你需要花更多力氣來辨認這些字。這表示你需要放慢閱讀的速度，也可能因此而意識到閱讀的過程。相對地，閱讀較熟悉的字體風格時，你的眼睛可以「毫不費力地瀏覽內文」，而且根據大衛・路易斯博士（David Lewis）的說法，這種閱讀經驗可以贏得你的信任[1]。他稱之為「認知流暢度」，也就是你辨認並理解文字所傳遞的內容的容易程度。當消費者越容易處理或理解行銷文字所傳達的訊息，他們就越有可能購買這項產品。影響認知流暢度的不只有字體本身的易讀性，還包括設計、版面和語言。如果一個非常易讀的字體排版很糟糕，不知該從何讀起，就會拖累觀看者的閱讀速度[2]。

即使如此，也不代表可以「一個字型走天下」。不同類型的劇本適合不同的字體。字體的易讀程度，除了取決於觀看者對字體的熟悉度，還要看字體和內文的搭配是否合拍。

速度測驗

將計時器或碼錶設定三十秒，開始計時，然後從本頁上方圈出所有不搭軋的字，也就是字體風格看起來和文字意義相反的字（例如「快速」卻使用看起來很沉重緩慢的字體）。你圈出了幾個？答案在第 63 頁。

速度測驗的靈感來自克里夫・路易斯（Clive Lewis）和彼德・沃克（Peter Walker）所做的「字型影響閱讀」研究[3]。在這個研究實驗中，受試者會看到一系列字詞，比方「大象」和「快速」，分別由厚實的 Cooper Black 字體和輕盈快速的 Palatino 斜體隨機排列而成。有些字詞

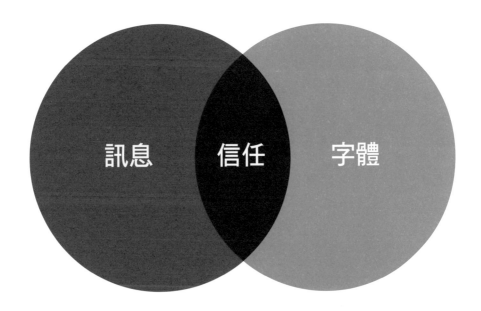

訊息　　信任　　字體

的意義和字體的形狀互相呼應，有些顯然完全相反。受試者被要求尋找特定的字詞，並且在看到這些字詞的時候儘快按下按鈕。

結果顯示，當他們看到搭配得當的字詞和字型時，辨認的速度會快得多；反之，則明顯速度較慢。這個實驗證明當字體與內文搭配得宜時，可以加快我們閱讀的速度。

有影響力的字體

在商場上，某些字體更適合某些特定專業，而一張風格與專業相稱的名片，能更容易取得你的信任。

在第 18 頁的時候，你從 (a)、(b) 和 (c) 之中選了一位看起來可靠的律師來幫你打官司（見下圖）。如果現在只是為了應付不重要的例行事務，想找個迅速而且可以打折的律師，你會做出不一樣的選擇嗎？

LAWYER　　**LAWYER**　　*Lawyer*
(a)　　　　　　(b)　　　　　　(c)

如果換成下列 (d) 至 (f) 的三位律師，你可能就沒辦法立即明確地做出選擇。因為三種字體看起來都很適合法律專業，這下你得根據個人偏好和調查來做決定了。

LAWYER　　*Lawyer*　　LAWYER
(d)　　　　　　(e)　　　　　　(f)

許多行業有一望即知的字體慣例，特別是已經創立好一陣子的產業。這些產業可能較偏好傳統、保守和相對中立的字體，令人聯想到羅馬碑文、雕刻版畫或者古老的手抄本，以顯示自身的歷史，並且給人充滿智慧的印象。

然而一個好的設計師可以發揮創意，跳脫千篇一律的格式，使用比較現代或出乎意料的字體，但仍舊讓觀看者感受到同理心並且合乎專業素養。

EVERYTHING NOT SAVED WILL BE LOST
沒有存檔的東西都會不見 [4]

上面那一行文字是任天堂遊戲中「離開畫面」的訊息，被設定為 Trajan 字體；這種字體的設計靈感來自羅馬碑文，給人一種近乎莊嚴肅穆

(a)

(b)

的哲學氛圍。

上圖兩份報紙頭條，你比較有可能相信哪一個？報紙 (a) 用了常見於八卦版的粗黑無襯線文字，史提芬・海勒（Steven Heller）和卡桑德拉（A. M. Cassandre）將這種字型描述為通俗小報的「尖叫頭條」[5]。這裡用的是變窄的 Franklin Gothic 粗體字。這種頭條標題是設計來引人注意的，但其描述的故事較偏向娛樂性質，而且較可能沒有詳盡的事實根據。報紙 (b) 用的羅馬式襯線字體感覺比較有「知識性」，你會期待這篇文章是根據詳細的研究和事實撰寫而成的。這是《泰晤士報》在一九三一年委託製作的 Times New Roman 字體。

哪個字體最受到信賴？

作家埃洛・莫里斯（Errol Morris）在二〇一二年的時候，與《紐約時報》共同進行了一場線上實驗[6]。他寫了一篇標題為〈你是樂觀者或悲觀者？〉的文章，在文章的結尾，他請讀者對這篇文章的認同程度進行評分；換句話說，就是他們認為這篇文章的可信度有多高？

讀者不知道的是，他們眼前這篇文章所使用的字體，是從六種字體中隨機分配的其中之一。莫里斯收到了大約四萬五千人的回覆，經過統計分析後，他公布 Baskerville 是「最受信賴的字體」。這個字體的得票數只有超前其他字體 1.5%，但考慮到投票和銷售的模式，莫里斯認為這其中有著顯著差異。

但我認為在把 Baskerville 加冕成為信賴之王前，重點是把內容納入考慮。當字體跟內容互相搭配時，才有辦法建立信任。所以就我看來，這個結果表示讀到 Baskerville 字體的讀者，認為這個字體用在《紐約時報》是最真實可信的。還有另一種字體可以得到高分，那就是該報紙自一九六七年以來長期使用的 Imperial 字體。

字體可以讓你顯得更有知識嗎？

有一位名叫菲爾・雷諾的學生，他在大學三年級快要結束時發現自己的學業平均成績進步了。他很想知道為什麼，因為他不覺得自己有更

Imperial		New York Times
Baskerville		New York Times
Computer Modern		New York Times
Georgia		New York Times
Trebuchet		New York Times
Helvetica		New York Times
Comic Sans		New York Times

Baskerville
Lorem ipsum dolor sit amet, consectetuer adipiscing elit, sed diam nonummy nibh euismod tincidunt ut laoreet dolore magna aliquam erat volutpat. Ut wisi enim ad minim veniam, quis nostrud exerci tation ullamcorper suscipit lobortis nisl ut aliquip ex ea commodo consequat.

Computer Modern
Lorem ipsum dolor sit amet, consectetuer adipiscing elit, sed diam nonummy nibh euismod tincidunt ut laoreet dolore magna aliquam erat volutpat. Ut wisi enim ad minim veniam, quis nostrud exerci tation ullamcorper suscipit lobortis nisl ut aliquip ex ea commodo consequat.

Georgia
Lorem ipsum dolor sit amet, consectetuer adipiscing elit, sed diam nonummy nibh euismod tincidunt ut laoreet dolore magna aliquam erat volutpat. Ut wisi enim ad minim veniam, quis nostrud exerci tation ullamcorper suscipit lobortis nisl ut aliquip ex ea commodo consequat.

Trebuchet
Lorem ipsum dolor sit amet, consectetuer adipiscing elit, sed diam nonummy nibh euismod tincidunt ut laoreet dolore magna aliquam erat volutpat. Ut wisi enim ad minim veniam, quis nostrud exerci tation ullamcorper suscipit lobortis nisl ut aliquip ex ea commodo consequat.

Helvetica
Lorem ipsum dolor sit amet, consectetuer adipiscing elit, sed diam nonummy nibh euismod tincidunt ut laoreet dolore magna aliquam erat volutpat. Ut wisi enim ad minim veniam, quis nostrud exerci tation ullamcorper suscipit lobortis nisl ut aliquip ex ea commodo consequat.

Comic Sans
Lorem ipsum dolor sit amet, consectetuer adipiscing elit, sed diam nonummy nibh euismod tincidunt ut laoreet dolore magna aliquam erat volutpat. Ut wisi enim ad minim veniam, quis nostrud exerci tation ullamcorper suscipit lobortis nisl ut aliquip ex ea commodo consequat.

用心唸書或寫作業。他發現在這段時間裡唯一改變的是他選用的字體，所以他往回檢查他交出去的五十二篇作業，然後比較分數和字體。他發現使用 Georgia 時，他的平均分數是 A，但是用 Trebuchet 印出來的作業平均分數則低於 B[7]。

字體：**Georgia**　　　**A**
23 篇作業平均分數

字體：**Times New Roman**　　　**A-**
11 篇作業平均分數

字體：**Trebuchet**　　　**B-**
18 篇作業平均分數

襯線字體讓人聯想到學術與知識，然而像 Trebuchet 這樣的無襯線字體就沒辦法傳遞這種跨越時代的莊嚴感。雷諾所使用的兩種襯線字體，其中的差異可能是來自於易讀性。Times New Roman 最初是設計來配合《泰晤士報》狹窄的欄位寬度，但用在整頁的文件版面上，讀起來就沒那麼舒服。Georgia 字體的字母比較開放，用在寬敞的頁面上看起來更流暢，讀起來也比較容易。Georgia 是最受大眾偏愛且最常被使用的字體之一，除了它與文字內容的配合程度，我認為也要歸因於它所附帶的良好閱讀體驗。

你可以自己實驗看看：打開兩份一模一樣的文字檔，一份用 Times New Roman，另一份用 Georgia，然後比較一下閱讀兩者的感受。

雷諾歸納出來的結果也許太過主觀，因為有太多未知的變數可能影響成績。然而他的例子的確說明了，在選擇字體時，應同時考慮到文字內容和字體的易讀性。

字體失言

選擇「錯誤的」字體會讓你無意間落入字體失言的窘境，而且很有可能會大大降低，甚至摧毀你的訊息的可信度。

歐洲核子研究中心（CERN）在二〇一二年宣布他們證明了希格斯玻色子（Higgs boson），或者說是「上帝粒子」（God particle）的存在。這是一則重量級的科學頭條，就在這則新聞發布後的一個小時內，推特上掀起了一陣熱烈討論。

Mo Riza @moriza 4 Jul 2012
CERN 的科學家不知道為什麼用 Comic Sans 來發表希格斯玻色子的發現。#CERN # 玻色子 #Comic_Sans

Cosmin TRG @CosminTRG 4 Jul 2012
他們在希格斯玻色子的簡報裡用了 Comic Sans……噢不，人類沒救了。

HAL 9000 @HAL9000_ 4 Jul 2012
CERN 對於希格斯的簡報，只是更加證實了 Comic Sans 是種精糕透頂的字體。

Colin Eberhardt @ColinEberhardt
科學家用輝煌壯麗的 Comic Sans 字體，發表了可能是我們這個時代最偉大的科學發現。# 希格斯玻色子
http://twitpic.com/a3pl0s

fred_SSC @fred_SSC 4 Jul 2012
親愛的 @CERN：每一次你們在投影片上使用 Comic Sans，上帝都會殺死薛丁格的貓。請想想那隻貓。

Christopher @crgeary 4 Jul 2012
#CERN 才華洋溢的科學家們非常不擅長挑選字型。Comic Sans 可能是他們做過最精糕的選擇了。

Nina Lysbakken @NinaLysbakken 4 Jul 2012
我的天！天殺的阿宅用 Comic Sans 發表 # 希格斯玻色子 存在的證明？！ #cern #LHC

Timmie @longskatedeath 4 Jul 2012
Comic Sans：就算你是個 #CERN 科學家，你還是不該這麼做。永遠都不可以。好一個 # 希格斯

Peter Barna @PeterBarna 4 Jul 2012
希格斯玻色子的發現好像也沒那麼了不起了，多虧你們用了 comic sans 字型。幹得好 #CERN

Dilia Carolina @DiliaOlivo 4 Jul 2012
#CERN 終於找到 # 希格斯玻色子了，然後推特上的大夥被 Comic Sans 給嚇壞了（捧腹大笑）。

Andreas Udo de Haes @AndreasUdo 4 Jul 2012
最新消息：COMIC SANS 正潮！
希格斯 #CERN # 阿宅

然而大家關注的並非新聞內容，而是它所使用的字體 Comic Sans[8]。

大部分的人都認為，不應該選用以漫畫書為靈感的字體來發表這麼重大的科學研究結果。事後問起 CERN 為什麼選擇這個字體，此項研究計畫的共同主持人法比歐拉·吉亞洛提（Fabiola Gianotti）說：「因為我喜歡這個字體。」[9]

字體的不一致性創造效果

故意使用「錯誤的」字體可以引起緊張感，或是顛覆文字的意義。這樣的安排可以讓觀看者停下來，質疑他們看到的東西，而這麼做可以增強文字的效果。導演史丹利·庫柏力克（Stanley Kubrick）選擇在電影《發條橘子》（A Clockwork Orange）中的極端暴力場景配上古典樂，讓觀眾覺得更加不安。

倫敦創意設計工作室 Why Not Associates 在皇家藝術學院展出的「啟示錄」[10]作品展上，使用 Trade Gothic 字體呈現每幅作品的名稱，但故意將字母中空的部分填滿，營造一種缺陷、未知

和不安定的效果，和美好的圖像擺在一起感覺特別強烈。

艾莉森·卡爾麥可（Alison Carmichael）獲得英國設計與藝術指導協會大獎（D&AD award）的海報作品 C**t[11]，是用美麗高雅的手繪花體字寫出髒話，並且使用網版印刷成嬰兒皮膚般的粉紅色。而她的海報就被張貼在完全不適合大聲講出這些字的場所，上頭的副標寫著：「用手繪花體寫成的字看起來高尚多了。」

頭腦誤讀

研究指出，我們的頭腦可能會依據文字被描述的方式，而非我們實際的經驗，來解讀文字的內容。也就是說，字體可以讓你相信某件事做起來比較容易、做出某個決定比較困難，或者某位主廚的廚藝比較精湛。

1. 比較容易去運動

密西根大學的心理學家宋賢貞（Hyunjin Song）和諾伯特·施瓦茲（Norbert Schwarz），

愛（字體：Klute）

恨（字體：Balmoral）

APOCALYPSE

啟示錄（字體：變造過的 Trade Gothic）

他們想了解人們的大腦是否會誤把容易閱讀的字型當成容易進行的事項[12]。他們要看看字體是否能讓一群二十歲的大學生規律運動。學生們會得到一份關於運動的指示說明，分別用兩種不同的字體印成。一種是標準的 Arial 字體，另一種是油漆手繪風格的 Mistral 字體，選擇這個字體是因為一般人比較不熟悉，而且也不易閱讀（見第62頁）。

閱讀 Arial 指示的學生完成這項日常活動的時間，估計將會花上 8.2 分鐘，而那些閱讀 Mistral 指示的學生則估計要花上 15.1 分鐘。結果發現，「易讀組」比較願意每天做運動，但「難讀組」則是覺得這件事很累贅。跟兩位心理學家預料的一樣，參加者誤把閱讀指示的容易程度，當做實際進行運動的輕鬆程度。

2. 比較容易做決定

耶魯管理學院安排了一場實驗，要求兩組受試者閱讀一張寫滿關於無線電話使用細節的傳單[13]。行銷學助理教授奈森．諾凡斯基（Nathan Novemsky）給其中一組使用易讀字體印成的傳單，另一組則是難讀字體（見第62頁），並且在他們讀完之後詢問是否會馬上買一支電話，或者需要更多時間做決定。

諾凡斯基預測受試者會將字體的閱讀難易度錯誤地解讀成做決定的難易度，所以拿到難讀傳單的人會想要更多的時間來做決定。而他的預測是正確的。拿到易讀傳單的受試者只有 17% 選擇晚一點再做決定，相對地，那些拿到難讀傳單的人則有 41% 需要更多時間。

3. 比較容易演奏

某項字體試用測驗要求受試者在閱讀時，把下例四種字體比作音樂，並且將文字想像成音符和旋律，譜出整篇文章的節拍和活力。

測驗結束後，問起哪個字體看起來最容易演奏，在六百一十五名受試者中有 62% 選擇了 Futura，而 Bondoni 則被認為是最難演奏的。

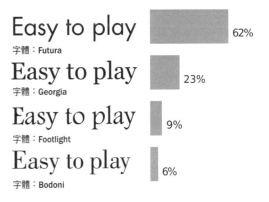

字體：Futura　62%

字體：Georgia　23%

字體：Footlight　9%

字體：Bodoni　6%

比較容易去運動？	比較容易做決定？	主廚的廚藝

**Exercise
Routine**

字體：Arial

*Exercise
Routine*

字體：Mistral

*'EASY TO READ' FONT
Product features listed in
Times New Roman italic
with no additional effects*

「易讀」字體：單純使用 Times New Roman，
沒有任何附加效果

*'DIFFICULT TO READ' FONT
Product features listed in
Times New Roman italic with
a distracting drop shadow*

「難讀」字體：在 Times New Roman 加上
令人分心的陰影

MENU

字體：Arial bold

Menu

字體：Century italic

使用難讀的字體比較好？

如果你想要人們認為某件事是容易達成的，或者讓他們覺得你的產品簡單易懂、容易組裝，那麼使用大家熟悉、容易閱讀的字體將有助於你達到目的。

不過，如果你希望這項產品給人的印象是具備技術性的，那麼選一個要讓人多花點力氣閱讀的字體，反而效果比較好。在這樣的例子中，閱讀者會誤把閱讀字句所需的額外功夫，當成創造這個產品所需要的技術。宋賢貞和施瓦茲在另一項測試中發現，受試者會把易讀的菜單聯想成一個廚藝普普的主廚；然而人們對主廚的期待是廚藝精湛的，所以當菜單使用較難閱讀的字體，他們也會比較願意為這頓飯多花點錢[14]。

陌生的字體降低我們的閱讀速度，逼我們集中注意力，讓大腦脫離「自動導航」的狀態。根據大衛·路易斯博士的說法，這種方法用在教學的時候效果很好，因為學生「被迫投入大量的時間和專注力」來理解這些文字。在美國俄亥俄州的一所高中，校方發現當學生閱讀陌生字型印出來的課文，他們的考試平均成績比其他閱讀一般熟悉字體的學生來得高。「學生在閱讀時得更專心，這樣可以幫助他們對於閱讀的內容有更深入的思考。」[15]

摩西登上方舟時，每個不同品種的動物各帶了幾隻？

路易斯在《消費行為之前的心理學》[16]中提出這個問題。你的答案是什麼？如果是「二」，那你就錯了，因為帶領動物上方舟的是諾亞，不是摩西。

路易斯解釋，像這樣的問題如果是用易讀的字體呈現，那麼讀者答錯的比率會更高。在一九八〇年代時，大約有 80% 的學生答錯這個問題。不過如果用比較不熟悉的字體，比方說 Brush Script，那麼答錯的比率則會降到 50%。陌生的字體意味閱讀者需要更集中注意力，以至於在閱讀過程中，他們對於文字究竟在說什麼會更有警覺心。

附錄：校對的技巧

校對文件時，試著把它變成陌生或難讀的字體，這樣可幫助你更容易注意到細節和錯誤。當然，完成之後別忘了把字體換回來。

解答

第 56 頁
十個不搭配的字：

fast *slow* **gazelle** *heavy tortoise*
light *strong* **weak rat** *elephant*

使用的字體：

Cooper Black
Palatino Italic

第 57 頁
律師字體：(a) Trajan / (b) Stencil / (c) Cinema italic / (d) Copperplate / (e) Caslon italic / (f) Didot

參考資料

1 The Brain Sell: When Science Meets Shopping by Dr David Lewis, 2013, Nicholas Brealey Publishing.

2 'Preference Fluency in Choice' by Nathan Novemsky, Ravi Dhar, Norbert Schwarz, and Itamar Simonson, 2007, Journal of Marketing Research.

3 'Typographic influences on reading' by Clive Lewis and Peter Walker, 1989, British Journal of Psychology.

4 The Nintendo 'quit screen' message is an epigraph that features in T. Michael Martin's The End Games.

5 'The meanings of type' by Steven Heller and A. M. Cassandre, 2003, Eye magazine.

6 'Hear, All Ye People; Hearken, O Earth (Part 1)' by Errol Morris, 2012, nytimes.com.

7 'The Secret Lives of Fonts' by Phil Renaud, 2006, riotindustries.com.

8 'Higgs Boson Discovery Announcement Made In Comic Sans' by Michael Rundle, 2012, Huffington Post.

9 Ibid. Errol Morris.

10 'Design Doyenne: The Answer to London Design is Why Not?' by Margaret Richardson, 2000, creativepro.com, on 'Apocalypse: beauty and horror in contemporary art'.

11 'Alison Carmichael: Exquisite Handjobs', by Gavin Lucas, 2009, Creative Review.

12 'If It's Hard to Read, It's Hard to Do: Processing Fluency Affects Effort Prediction and Motivation' by Hyunjin Song and Norbert Schwarz, 2008, University of Michigan.

13 Ibid. Nathan Novemsky.

14 Ibid. Hyunjin Song and Norbert Schwarz.

15 'The Hidden Power of the Font: How fonts make soups tastier, students smarter, and sales easier' by Dr David Lewis, 2014, psychologytoday.com.

16 'The Brain Sell: When Science Meets Shopping' by Dr David Lewis.

線上字體測驗調查請參考 typetasting.com

照片：字體試用會的道具
每個瓶子裡裝著不同的情緒。
Seductive：誘人 / Tense：緊張 / Enchanting：迷惑人心 / Relaxing：放鬆 / Alarm：警戒
Energising：激勵人心 / Calming：冷靜

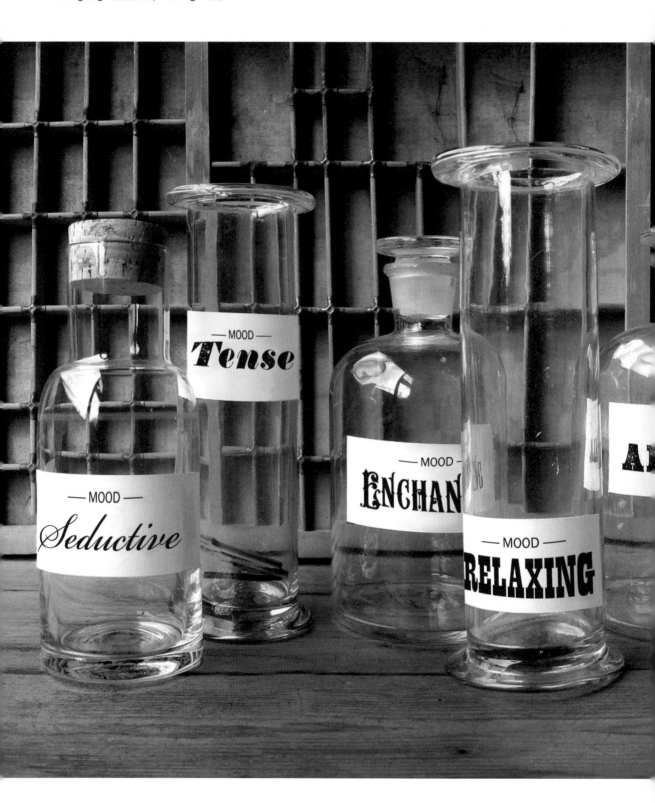

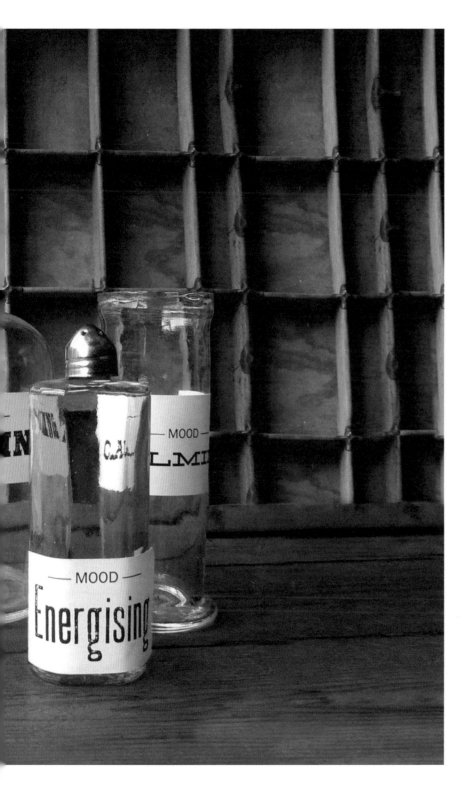

7

字型設定心情

Setting

the

mood

字體情緒測驗

翻到第 71 頁，將你的答案和線上字體測驗的調查結果比較看看。

1. 哪個字看起來最快樂？

happy **happy** *happy*

☐ ☐ ☐

2. 哪個字看起來最興奮？

wow *wow* *wow*

☐ ☐ ☐

3. 哪個字看起來最生氣？

ANGRY **ANGRY** *ANGRY*

☐ ☐ ☐

4. 哪個字藏了祕密？

secret secret secret

☐ ☐ ☐

5. 哪個字看起來最好笑？

haha haha ***haha***

☐ ☐ ☐

6. 哪個字看起來最難過？

sad sad sad

☐ ☐ ☐

7. 哪個字看起來最冷靜？

calm **calm** *calm*

☐ ☐ ☐

8. 哪個字看起來最會騙人？

deceipt deceipt deceipt

☐ ☐ ☐

9. 哪個字看起來最諷刺？

sarcastic sarcastic sarcastic

☐ ☐ ☐

10. 哪個字看起來最好笑？

funny funny funny

☐ ☐ ☐

11. 哪個字看起來最難過？

sad **sad** *sad*

☐ ☐ ☐

12. 哪個字看起來最可怕？

boo! **boo!** *boo!*

☐ ☐ ☐

13. 哪個字看起來最緊張？

tense tense tense

☐ ☐ ☐

14. 哪個字看起來最快樂？

happy happy happy

☐ ☐ ☐

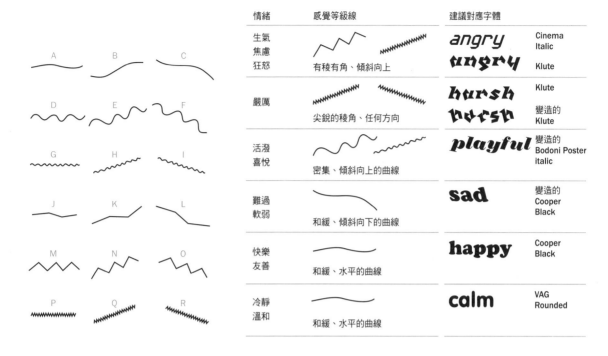

情緒	感覺等級線		建議對應字體	
生氣 焦慮 狂怒	有稜有角、傾斜向上		*angry* angry	Cinema Italic Klute
嚴厲	尖銳的稜角、任何方向		harsh harsh	Klute 變造的 Klute
活潑 喜悅	密集、傾斜向上的曲線		*playful*	變造的 Bodoni Poster italic
難過 軟弱	和緩、傾斜向下的曲線		sad	變造的 Cooper Black
快樂 友善	和緩、水平的曲線		happy	Cooper Black
冷靜 溫和	和緩、水平的曲線		calm	VAG Rounded

字型設定心情

在第四章中，我們看到字體可以如何描繪你的聲音和音域。而除了聲音，我們還會藉由臉部表情、手勢和姿勢來傳達多種細微的情緒。字型以及我們使用字型的方式，提供了類似的效果，讓我們來表達不同的情緒。

一九三三年，心理學家帕芬伯格（A.T. Poffenberger）和貝羅斯（B.E. Barrows）針對線條如何進行情緒上的溝通，做了一番研究[1]。兩人的理論是：當我們的眼睛接觸到線條時，就會隨著它的形狀移動，然後將這種視覺經驗連結到身體經驗，進而聯想起我們用來表達情緒的肢體語言。他們要求受試者從情緒清單上，找出與上圖左的十八條彎曲或鋸齒狀線段相對應的字眼。這些線段各自朝不同的方向傾斜；向下延伸的線讓我們覺得「愁苦」，而一條「歡樂」的線則會將我們的視線引導往上。

他們的發現如上方表格所示。表格中也包含了我認為有相似視覺性質的對應字體，可以展現這些結果跟字體的關聯。

當然，每一種情緒還有各種不同的感受及表現方式，這些細微的差別也可以用字體表達，例如下列這六個不同字體的「快樂」（happy）。

happy　happy　happy
精力充沛的　　充滿希望的　　假裝的

happy　happy　happy
心滿意足的　　冷靜的　　躍躍欲試的

諷刺的襯線

心理學家山穆爾・朱尼（Samuel Juni）和茱莉・葛羅斯（Julie Gross）找來一百零二位紐約大學的學生，請他們閱讀一篇《紐約時報》刊載的嘲諷文章。每位學生將會隨機收到 Times New Roman 字體（下圖左）或 Arial 字體（下圖右）的版本。

satirical　satirical

當學生讀完文章之後，兩人要求他們依照自己閱讀時的反應對文章進行評論。閱讀 Times

emperatures and the general feel

alking point early in the week beco

ool with plenty of showers but also

pells. The brisk winds will graduall

ressure centre that's driving our w

(a) 字體：VAG Rounded

New Roman 字體的學生將這篇文章評為令人發笑和憤怒的；換句話說，也就是諷刺的[2]。

在第 66 頁的題目中，有一題是「哪個字看起來最諷刺」。在線上字體調查的版本中，Helvetica 被評為最不諷刺，Footlight 的斜體字則是看起來最諷刺的，大幅領先另外兩個選項。

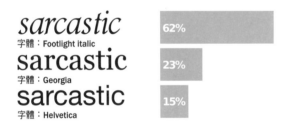

sarcastic 62%
字體：Footlight italic

sarcastic 23%
字體：Georgia

sarcastic 15%
字體：Helvetica

群眾控制

馬丁‧麥克連（Martin McClellan）：「字型學對閱讀的每個人都有一種本能且直接的影響。」[3]

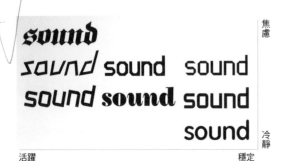

焦慮

活躍　　　　　　　　穩定

冷靜

如果排版的文字是圓的，讀起來會是什麼感覺？在問過許多人這個問題之後，結果顯然可以區分成兩類：形狀連結到情緒，而字母的向量（或傾斜程度）則與活力有關。擁有圓弧曲線的字母被視為冷靜的，有稜有角的字母則容易引發焦慮感。重心平衡、無傾斜的字母顯示出穩定性，傾斜或帶有角度的字母看起來比較活躍。

字體和字型設計可以引發觀看者生理上的反應，我覺得是件很有意思的事情。在〈閱讀的美感〉（*The Aesthetics of Reading*）[4] 這篇文章中，心理學家凱文‧拉森（Kevin Larson）和羅薩琳‧皮卡德（Rosalind Picard）指出，人們在閱讀設計得很糟、很難讀的文字或文本時，會如何以皺眉等臉部表情來表達他們心中的不舒服。

進行研討會的時候，我將字體投影在大螢幕上，這時我會注意臺下觀眾的反應，而他們通常不會發現自己做出了反應。例如我在螢幕先後打上這兩頁上方的兩種字體，當我換到右頁的投影片 (b) 時，我看到大家往後退縮，甚至微微別過頭不看螢幕。

我刻意挑選這種字體來引發戲劇化的效果，好讓觀看者的反應大到足以讓人看得出來，字體是可以改變心情的。如果是這樣的話，你覺得字

emperatures and the ge
ill be a talking point ear
e windy and cool with pl
rier, brighter spells. The
ase as the low pressure

(b) 字體：Klute

體可以讓一整班精力充沛、不受控制的孩童稍微安靜下來，或者讓焦慮的群眾冷靜下來嗎？

令人放鬆的閱讀

你可以利用字型來改變心情嗎？理論上是可以的。在工作時，你可以換個字型來激勵自己度過午後四點的萎靡不振，或者在睡覺之前藉由閱讀放鬆精神。

Act now
現在就行動（字體：Klute）

Wake up
起床（字體：Helvetica italic）

Laugh
笑（字體：Footlight italic）

Think
思考（字體：Caslon）

Calm down
冷靜（字體：VAG Rounded）

Go to sleep
去睡覺（字體：不同粗細的 Helvetica）

威脅反應

辨認危險對於生存至關重大，我們會對有尖角的字母產生負面觀感，正是因為我們的大腦被設定成對這些形狀做出反應。大腦內處理恐懼的杏仁核，在警示潛在威脅時扮演了關鍵角色[5]。當我們看到憤怒和恐懼這種帶有威脅性的臉部表情，或是尖銳鋸齒形狀的東西時，杏仁核就會被啟動，促使我們注意到潛在的危險。無威脅性的臉部表情和圓滑的形狀不會啟動恐懼反應，所以我們會覺得對方是安全友善的。

我們在生活中的實際感受和經驗，會影響我們對字體造型的詮釋，這兩者是非常相似的。當我們開心的時候，臉部的線條會因為微笑而變圓，而我們的身體語言是輕鬆而開放的。相反地，憤怒的皺眉會造成臉部肌肉緊縮、凹凸不平，而有攻擊性的動物都有鋸齒狀的尖牙和爪子。這樣看來，字體就是我們透過臉部表情和姿勢表現的情緒反應。

筆跡可以透露一個人寫字當下的心情和情緒字，寫得很快的時候字會斜斜的，生氣的時候字跡比較粗而且沉重。同理，字體也是用一樣的方式反映出心情和情緒。

快樂而且平靜

曲線、柔和的形狀

Friendly

友善的
水平平衡
圓弧的幾何形狀

字體：VAG Rounded

不友善或是冷淡的

尖角、有銳利的邊緣

Unfriendly

不友善的

字體：Klute

開放 vs 克制

「o」的形狀

O o

Open　　o

開放的、大而圓的字母

Restrained　o

克制的、窄小緊縮的字母

字體：Avant Garde /
Franklin Gothic

動態

有方向性

↑

Dynamic

動態的

字體：Times New Roman italic

專業 vs 非正式

正式、有分量而且對比強烈

a **a**

Professional

專業的、正式的
現代樣式的字重和對比

Informal

非正式的
誇張的字重和對比

字體：Caslon / Cooper Black

容易 vs 複雜

形狀

S S

Easy　　　　s

簡單的造型

**Interest s
-ing**

複雜的造型

字體：VAG Rounded /
Bodoni Poster italic

傳統

襯線

⊥ ⊥

Intellectual

理性的
手寫感、彎曲的襯線

TIMELESS

跨越時代的
羅馬碑文、彎曲的襯線

字體：Garamond / Trajan

現代

無襯線而且線條簡潔

O ⊥

Modern

現代的幾何造型

Modern

尖銳的邊角和精細的襯線

字體：Futura / Didot

字體情緒測驗，線上調查結果：
參加測驗者共一千九百二十二人，大多來自英國及美國的非字體設計相關行業。

1. 哪個字看起來最快樂？
happy happy *happy*
34%　　25%　　**41%**

2. 哪個字看起來最興奮？
wow wow wow
63%　　12%　　25%

3. 哪個字看起來最生氣？
ANGRY ANGRY *ANGRY*
21%　　37%　　**42%**

4. 哪個字藏了祕密？
secret secret secret
16%　　26%　　**58%**

5. 哪個字看起來最好笑？
haha haha **haha**
29%　　15%　　**56%**

6. 哪個字看起來最難過？
sad sad sad
25%　　**39%**　　36%

7. 哪個字看起來最冷靜？
calm **calm** calm
6%　　**86%**　　8%

8. 哪個字看起來最會騙人？
deceipt deceipt deceipt
14%　　23%　　**63%**

9. 哪個字看起來最諷刺？
sarcastic sarcastic sarcastic
15%　　23%　　**62%**

10. 哪個字看起來最好笑？
funny funny funny
22%　　22%　　**56%**

11. 哪個字看起來最難過？
sad sad *sad*
47%　　19%　　34%

12. 哪個字看起來最可怕？
boo! boo! *boo!*
16%　　29%　　**55%**

13. 哪個字看起來最緊張？
tense tense *tense*
34%　　31%　　**35%**

14. 哪個字看起來最快樂？
happy happy happy
42%　　32%　　26%

使用字體：1. Cooper Black / 2. Bodoni Poster italic / 3. Futura / 4. Futura, Georgia, Footlight / 5. VAG Rounded, Mateo, Candice / 6. Futura, Georgia, Footlight / 7. VAG Rounded / 8. Futura, Georgia, Footlight / 9. Futura, Georgia, Footlight / 10. Futura, Georgia, Footlight / 11. Cooper Black / 12. Cooper Black / 13. Cinema Gothic / 14. Futura, Georgia, Footlight

參考資料

1 'The Feeling Value of Lines' by A. T. Poffenberger and B. E. Barrows, Psychological Laboratory, 1933, Columbia University.

2 'Emotional and persuasive perception of fonts' by Samuel Juni and Julie S. Gross, 2008.

3 'Gutenberg and how typography is like music' by Martin McClellan, mcsweeneys.net.

4 'The aesthetics of reading' by Kevin Larson (Microsoft) & Rosalind Picard (MIT), 2007.

5 'Functional connectivity between amygdala and facial regions involved in recognition of facial threat' by Motohide Miyahara, Tokiko Harada, Ted Ruffman, Norihiro Sadato, Tetsuya Iidaka, 2011, Oxford Journals.

線上字體測驗調查請參考 typetasting.com

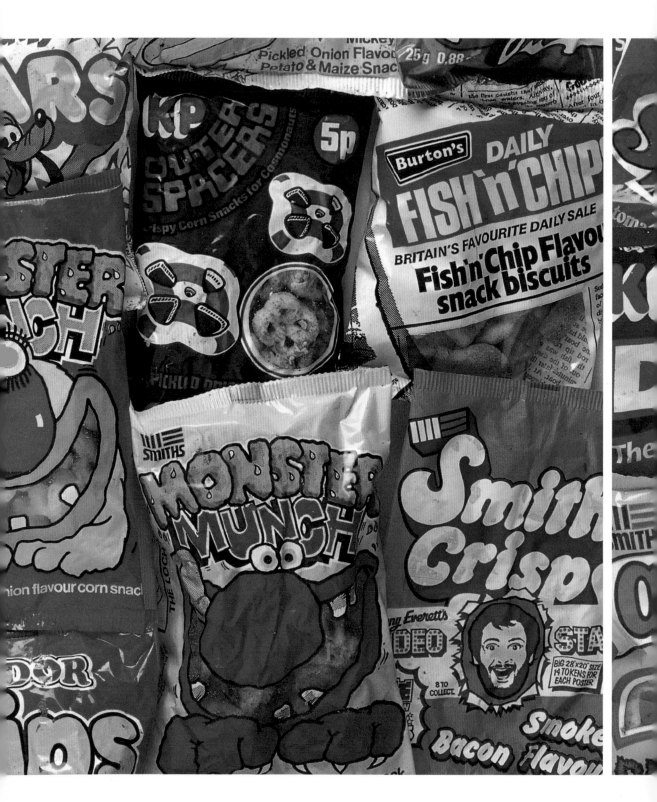

8

字體是時光機

Type
is
a
time
machine

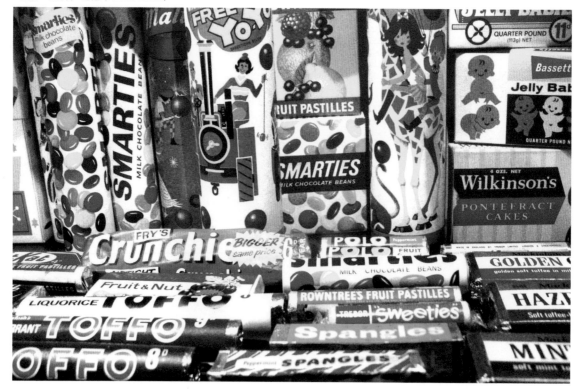

字體是時光機

字體藉由我們每天接觸的產品包裝，滲入我們的生活，和日常儀式結合在一起。因為太熟悉了，所以在使用的當下，我們不會特別注意到產品的商標，甚至近乎無意識地就選取、購買了它們。然而多年後，當我們再次看見這些產品包裝，記憶也會自動被拉回過去，彷彿穿越時空，讓我們重新回憶起過去的生活細節。

我的父親在北愛爾蘭長大。一九四九年，祖父開了一間烘焙坊，那時我父親還只是個青少年。最近我的朋友去北愛爾蘭玩，順便去烘焙坊帶了一袋馬鈴薯麵包回來送給我。我把麵包的包裝和標籤拍照給父親看。他一看到照片就打電話給我，快樂地和我分享他的青春回憶。他滔滔不絕地講了一個小時，說他那時每天放學還有大學暑假都在烘焙坊工作。

他跟我分享了在我出生之前的許多珍貴回憶，而這一切都來自一張簡單的標籤。要不是這樣，我也不會有機會聽說這些故事。這不是那種引人注目的偉大事件或冒險，只是父親日常生活的溫暖回憶。聽著這些故事，我彷彿看到了年輕時的父親，和那個隨著時間逐漸消失的他。

懷舊包裝

西倫敦的品牌博物館是一座回憶的寶庫[1]，收藏了從維多利亞時代到近代的各式商品包裝，展示著我們幾十年來的生活和消費方式。

博物館也會跟一些組織合作，例如關懷失智症的藝術慈善團體（Art 4 Dementia），利用上個世紀著名的居家品牌產品，為失智症病友規劃了兩個主題展，藉以觸動他們的記憶。博物館團隊發現這次活動得到很正面的回饋，照顧中心的工作人員成功地使用這些作品，鼓勵病友進行對話與討論。

對於照顧長者的團體來說，鼓勵對話是很重要的工作。老年安養照護員漢娜・史都華（Hannah Stewart）說：「專注於過去的正面回憶，能為遭受焦慮、躁鬱和短期記憶喪失症狀的

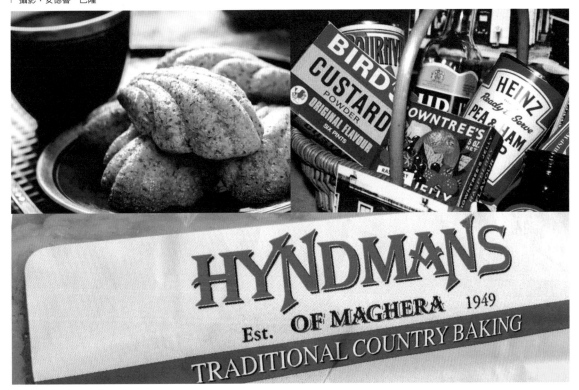

人帶來安慰。患有失智症的人談論起往事通常自信又肯定，這讓他們覺得一切都在掌握之中，也可以讓其他人看到他們的獨特性格。」

博物館在十年前成立了甜點零食陳列區。這麼一來，我們就可以從一個人站定停駐的陳列櫃來猜測他的年紀。我第一次看到一九七〇年代的糖果時，心頭瞬間湧上一股如孩童般的興奮之情。我想起了聖誕節祖父母的房子、祖父抽的香菸和那新鮮菸草的味道，還有聖誕節的午餐。我記得我們撕開包裝紙，吃掉包在裡頭的小小糖果。我和哥哥妹妹不停地咯咯笑，因為吃了太多糖果而越吃越「醉」。這些甜食零嘴構築起我童年聖誕節的背景，我發現自己被傳送回到一九七〇年代，感覺相當神奇。

自動浮現的記憶

法國小說家馬塞爾．普魯斯特（Marcel Proust）在《追憶似水年華》[2] 中，對於這種無預期的懷舊之情，有一段非常有名的敘述。書中描述主角在品嚐瑪德蓮蛋糕時，仍像小時候一樣，習慣將蛋糕浸泡在熱紅茶中，這麼做讓他感覺非常愉悅。滋味和香味喚醒儲存在他大腦裡面的感官記憶，這些感官記憶先是影響情緒，緊接著喚醒實際的回憶（小時候他的阿姨餵他吃浸泡熱茶的瑪德蓮蛋糕）。這整個回憶的過程沒有耗費任何力氣，幾乎是在無意識的情況下重新體驗到過去的種種。

時代精神

在字體被創造的當下，便捕捉了設計的時代精神，並且永遠記錄下來。字體用它自己的方式記錄了社會的歷史，標示了科技的發展。從嚴肅高雅到大眾文化，字體的設計反映出我們廣泛的品味和審美觀。

我們現在所使用的 Jenson 字體，是一九九六年由羅伯．施林巴赫（Robert Slimbach）

創造，其基礎和靈感則是源自於尼古拉‧詹森（Nicholas Jenson）於一四七〇年代設計的人文主義風格字體。到了現在使用這個字體時，還是可以感受到它的歷史與年代。

Jenson

在一八二〇年代，路易斯‧約翰‧普習（Louis John Pouchée）創作出一系列精緻的裝飾字體[3]。這些字用木頭刻成，上頭雕刻著農家景致以及共濟會的象徵，讓人一瞥十九世紀人們的生活和消遣。

普習雕刻的字母，由聖布萊德圖書館檔案室提供。

一九八三年，蘇珊‧凱爾（Susan Kare）為蘋果電腦的使用介面設計了 Chicago 字體[4]，成為蘋果品牌識別指標的一部分。如今這個字體代表改變設計產業的科技革命，開啟了個人電腦的新時代。

每次看到這個字體，彷彿又回到我成為平面設計師的第一天。雖然那時候電腦的記憶體只有128Kb，但這小小的電子產品所提供的未來可能性與無限潛能，著實令人感到敬畏。

Chicago

有些舊時代的字體風格會成為復古時尚，或意外地適合新世代精神。一八九〇年代風靡巴黎的新藝術運動（Art Nouveau），當時的字體至今仍保留在這座城市的地鐵與咖啡館招牌上。到了一九六〇年代晚期，新藝術風格的字體再次變得熱門，並且啟發了迷幻藝術運動（psychedelic art）的字體風格。下列的範例字體 Victor Moscoso，即為同名藝術家於一九六〇年代創作的字體。

PSYCHEDELIC ART

即刻懷舊

字體可以把你傳送到想像的懷舊之中。你可能從來沒有經歷過這些時代，但藉著電影和電視，那個時代的「產物」對你來說變得很真實。《火爆浪子》（Grease）、《回到過去》（Back to the Future）和《廣告狂人》（Mad Men），這些精采的電影和影集非常生動地為我重現了一九五〇年代，讓我覺得我「記得」這個世代，即使那些都發生在我出生之前。

我們可以用七〇年代的拍立得濾鏡效果來改變一張照片，或者將照片顏色換成棕色，讓它看起來像是數十年前，甚至數個世紀之前拍攝的。右頁的範例就是在向我們示範，如何利用不同的字型來改變文字，將它們傳送到不同的歷史年代，創造出即刻的懷舊感。

1400 年代
中古世紀

1800 年代
墨西哥

1960 年代
迷幻藝術

1970 年代
軍事冒險

1700 年代
富裕豐饒

3000 年代
未來科幻

1800 年代末
貴族風格

1930 年代
裝飾主義

1800 年代
西部拓荒

2000 年代
現代幾何圖形

1800 年代末
維多利亞風格

1920 年代
包浩斯

1900 年代
馬戲團

1800 年代末
華麗維多利亞風格

1980 年代
高科技

1800 年代末
新藝術運動

參考資料

1 The Museum of Brands, London. museumofbrands.com.

2 À la recherche du temps perdu by Marcel Proust, 1913.

3 'Pouchée's lost alphabets' by Mike Daines, 1994, Eye.

4 'A history of Apple's typography' byWalter Deleon, 2013, technoblimp.com.

9

字型讓文字有了個性

Fonts
give
words
a
personality

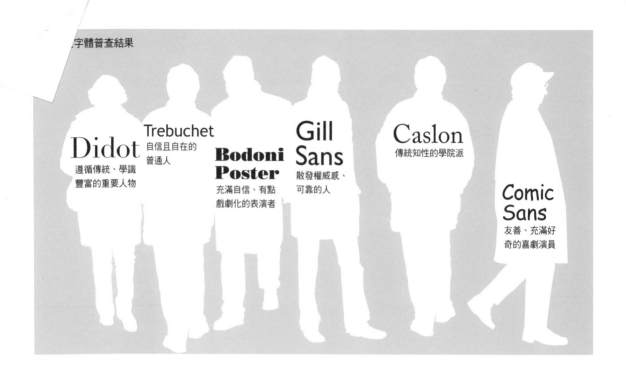

字型讓文字有了個性

當 Helvetica、Times New Roman 和 Comic Sans 走進一間酒吧，酒保轉頭對 Comic Sans 說：「很抱歉，我們這裡不服務你這種類型的人。」

這個耳熟的笑話說明了每種字體具有不同的個性，讓觀看的人輕易就能辨認出來。有些字體很低調，有些字體很引人注目，譬如作家麥克·拉克（Mike Lacher）版本的 Comic Sans[1] 會說：「人們愛我。為什麼？因為我很有趣，我是活生生的派對。」說完之後就跑去跟另一個很有個性的 Papyrus 字體喝個爛醉。

早期重要的字型設計，與它們的創造者和國家都有本質上的連結。在某些例子中，字體被認為可以用來代表國族和文化。潔蒂·拉利伯特（Jadette Llaiberte）在一九八七年發表關於現代字型學的短文中[2]，將 Fraktur 與德國、Garamond 與法國、Bodoni 與義大利，還有 Caslon 與英格蘭配對在一起。不過她也說明了，從一九二〇年代的「新字型運動」（new typography）開始，設計師漸漸拒絕使用這些字體，轉而選擇那些新的、沒有歷史和文化「包袱」的字體。

二十世紀最有影響力的其中一位字體設計師揚·奇肖爾德（Jan Tschichold），也曾在他一九九一年出版的《平面藝術和書本設計》（*Graphic Arts and Book Designed*）[3] 一書中討論到每個字體的獨特個性，並強調必須配合文章特色挑選適合的字體。

字體的個性會為你即將閱讀的文字設好頻率，就好比你跟某個人對話時的第一印象，而這將會影響你聽對方說話時的投入程度，以及如何回應他。

字體普查

身為平面設計師，我自然會注意到在工作上經常使用的字體的個性。然而我發現我學到的知識多半不是來自數據資料，而是來自自身的觀察以及直覺反應（見第 45 頁）。我問我自己下列

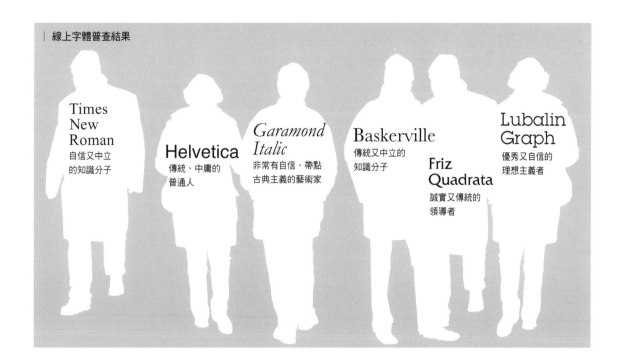

Times New Roman
自信又中立的知識分子

Helvetica
傳統、中庸的普通人

Garamond Italic
非常有自信、帶點古典主義的藝術家

Baskerville
傳統又中立的知識分子

Friz Quadrata
誠實又傳統的領導者

Lubalin Graph
優秀又自信的理想主義者

的三個問題,並且預設了一個假設,做為我研究的一部分。

(a) 我可以證明每個字體有不同的獨特個性嗎?

(b) 其他人在看這些字體的個性時,是否能得到一個明顯的共識呢?

(c) 設計師和一般非設計師是否總是會有不同的意見呢?

我做了一個線上字體普查[4],其中包括二十五個常用的字體。受試者會被隨機分配到一個匿名的字體,並且從個性的各種面向來對這個字體進行評分。還要回答一連串描述性的問題,例如「你覺得這個字體會從事什麼工作?」

從我開始上線調查一直到撰寫本書為止,每種字體收到大約兩百五十至三百五十個回覆,參加普查的人大多是來自英國和美國的非設計師。結果顯示每個字體的確有其獨特的個性,而且大家對於這些個性特徵有顯著的共識。我在第132頁列出了其中三個範例字體的普查結果,包括圖例、表格與更多細節。

設計師與非設計師

《設計週刊》(*Design Week*)編輯安格斯‧蒙哥馬利(Angus Montgomery):「平面設計師在面對字體時,可能會摸著下巴,看起來有點過於嚴肅。」

在做字體普查時,受試者會被問到是否有字型相關的專業工作經驗。分析這些回應可以發現,字型專業的從業人員(設計師)能更精確並使用較複雜的語言,來描述字體的個性與特質。他們對於有歷史地位的字體,比方說 Helvetica、Gill Sans 和 Bauhaus,也會展現出更多尊重。

Helvetica

非設計師:普通人、還行、乏味。

設計師:知識性、聰穎、有品味。

Gill Sans

非設計師:嗯……中性但有點古怪、無聊、普通、易讀的、正式、誠實、坐辦公室的。

設計師:簡單高雅、經典設計、好的、精實的英國現代樣式字體、富有權威感、不太讓人興奮、乾淨、清新、古典。

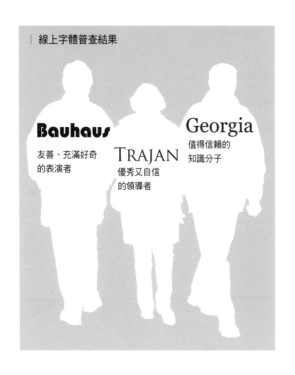

如果你可以辨認出字體的個性，對於他們喜歡喝什麼酒，應該也可以猜到八九不離十。

當 Helvetica、Times New Roman 和 Comic Sans 走進酒吧，「普通人」Helvetica 點了一品脫的淡啤酒，「知識分子」Times New Roman 選擇體面的白酒，「喜劇角色」Comic Sans 則是叫了幾小杯可以一口飲盡的烈酒。

Helvetica Times New Roman Comic Sans

Bauhaus

非設計師：愚蠢、小丑、友善、甜甜圈。

設計師：結構、藝術運動、具備技術性。

　　第一次看到 Bauhaus 字體和「愚蠢」、「小丑」等字連上關係時，我非常驚訝。這個字體會讓我想到哈伯特・貝爾（Herbert Bayer）的通用字體試驗，想到一間非常有影響力、同樣名叫包浩斯（Bauhaus）的藝術學院，以及影響現代設計與建築風格的美學概念。把 Bauhaus 納入微軟預設的字型清單中，似乎讓它脫離了本身的歷史淵源，反而可以讓大家純粹從字體的風格和形狀來進行評論。

　　從答案看來，我們這些每天跟字體一起工作的人，從工作中積累了足夠的知識。我們熟知它們的歷史和起源，通常也知道是誰設計了它們。我們心中有個關連目錄可以用來查閱這些字型，我們會注意到不同風格之間的細微差異。如同伊娃・布朗伯格教授（Eva Brumberger）提到的，專業人士會習慣「從字體本身的設計與歷史來歸納出它的特質」[5]。

線上字體普查：字體的人格特性

字體名稱

個性（粗體字）

價值觀（一般字體）

風格（斜體字）

依照得分，越多人認同的個性特質排在越前面。

Baskerville

知識分子、學院派
有智慧

傳統、保守、值得信賴

中立、可靠、學識淵博

Bauhaus

表演者、藝術家、弄臣

友善、令人愉快
富有想像力

充滿新意、附庸風雅
現代感

Bodoni Poster

表演者、領袖、理想主義者

有自信、立志有所成就、令人愉快

戲劇化、經典、附庸風雅

Braggadocio

表演者、藝術家、弄臣

粗魯無禮、有獨創性、自信

戲劇化、喜歡賣弄、附庸風雅

Caslon

學術、知識分子、見多識廣

傳統、值得信賴、老派

學識淵博、中立、重要

Cinema Italic

指揮官、實踐者、思考者

邏輯、自制、有能力

機器製作的、現代感、實際

Clarendon

實踐者、領袖、思考者

傳統、專業、自信

實際、傳統、經典

Cocon

表演者、藝術家、弄臣

友善、心情愉快、輕鬆

自在、快速又容易、女性化

Comic Sans

喜劇角色、普通人、說書者

友善、受歡迎、大聲

新穎、快速又容易、自在

COPPERPLATE

領袖、知識分子、思考者

莊重、權威、自信

經典、正式、精練

Didot

知識分子、思考者、領袖

傳統、自信、專業

重要、世故、精練

Franklin Gothic

普通人、領袖、實踐者

可靠、有能力、自信

實際、經典、自在

Friz Quadrata

領袖、思考者、知識分子

誠實、自信、專業

經典、自在、獨特

Futura

領袖、理想主義者、思考者

現代感、自信、有能力

中立、實際、自在

Garamond

知識分子、思考者、領袖

負責任、專業、消息靈通

經典、正式、傳統

Garamond italic

藝術家、表演者、理想主義者

自信、令人愉快、富有想像力

經典、附庸風雅、女性化

Georgia

知識分子、思考者、領袖

可靠、自信、專業

經典、實際、安全

Gill Sans

普通人、實踐者、理想主義者

權威、有能力、可靠

值得信賴、實際、安全

Helvetica

普通人、實踐者、理想主義者

保守、自信、現代感

中立、可靠、冷靜

Lubalin Graph

理想主義者、實踐者、領袖

自信、專業、負責任

經典、實際、傳統

Monotype Corsiva

藝術家、理想主義者、表演者

友善、莊重、自以為是

高雅、女性化、經典

Times New Roman

知識分子、學術派、見多識廣

自信、專業、誠實

中立、傳統、經典

TRAJAN

領袖、思考者、知識分子

自信、權威、傳統

經典、傳統、正式

Trebuchet

普通人、理想主義者、實踐者

自信、友善、誠實

自在、現代感、實際

VAG Rounded

普通人、理想主義者、實踐者

友善、令人愉快、輕鬆

自信、快速又容易、實際

字體普查：字體好比哪一種鞋子？

雕花皮鞋（字體：Garamond）
Brown leather brogues

搭配洋裝的經典跟鞋（字體：Trajan）
CLASSIC DRESS SHOES

中低跟鞋（字體：Garamond Italic）
Kitten heels

馬丁大夫靴（字體：Lubalin Graph）
Doc Martins

實用導向的工作鞋（字體：Franklin Gothic）
Utilitarian work shoes

時尚的楔型鞋（字體：Braggadocio）
Fashion wedges

舒適的樂福便鞋（字體：Georgia）
Comfortable loafers

合適的工作鞋（字體：Helvetica）
Sensible work shoes

芭蕾平底鞋（字體：Monotype Corvisa）
Ballet flats

細跟高跟鞋（字體：Didot）
Stilettos

亮晶晶的高跟鞋（字體：Bauhaus）
Sparkly pumps

經典名牌手工鞋（字體：Futura）
Manolos

顏色明亮的運動鞋（字體：Bright trainers）
Bright trainers

廉價的布鞋（字體：Trbuchet）
Cheap sneakers

皮線編織的增高鞋（字體：Gill Sans）
Leather-lace ups

好走的靴子（字體：Clarendon）
Walking boots

線上字體普查：字體從事什麼工作？

Bauhaus

寫有趣的文章、漫畫店的店員、速食業、跟創意有關的工作、瘋狂科學家、在州博覽會示範機械小玩意、拉拉隊長、酒保、娛樂業、喜劇演員、跟小孩或是青少年對談、抱著愉快心情看報紙的人、唱片店員、爵士歌手、時尚部落客、夜總會老闆、貝果店老闆、說笑話、服飾店、有趣的工作、紐約髮型設計師、歌舞酒吧主持人⋯⋯

Bodoni Poster

歌劇團的經理人、時尚設計師、攝影師、作家、八卦專欄作家、記者、櫃檯服務人員、化妝師、造型設計師、銷售時尚、銷售棒棒糖、時尚顧問、公關女孩、美容產業、平面藝術、在通俗小報工作、商業、時尚產業、說書人、狗仔隊、汽車業務員、網頁設計師⋯⋯

Braggadocio

電影海報設計師、藝廊協調人、卡車司機、馬戲團的表演人員、為藝術家提供理財服務的人、電臺主持人、沒有工作的演員、叫賣的小販、做三明治的人、用詞煽情的記者、歷史學家、研究裝飾藝術的歷史學家、與復古相關的某種行業、營建業、酒吧侍者、秀場表演人員、口味測試者、銷售古董衣、戲院招待、嬉皮、非法酒店的保安人員、百老匯的場景設計師⋯⋯

Cinema Italic

數學老師、資訊人員、電腦程式設計師、工程師、機器人、數據分析、科技業、程式編寫人員、太空人、在燈光昏暗的辦公室裡進行乏味的數據分析工作、氣象學家、奈米科技學家、聲音工程師、科幻作家、火箭科學家、維修電腦的人、科學

家、車輛零件的業務、撥打惱人的行銷電話、研發人工智慧的工程師、陰謀論者、跑科技線的記者⋯⋯

Cocon

專業設計、撰寫副標題、傳遞訊息的人、報紙編輯、教授、老師、速記打字員、新聞工作者、製作路標、製作招牌、撰寫頭條、派報生、資訊圖像設計師、講述新聞的人、銷售廣告書籍的書店經理、宣傳人員、校對人員、郵差、說書人、派對企劃、社會新聞記者⋯⋯

Clarendon

樂評人、烘焙師傅、日托中心、教練、漫畫家、公共事務從業者、大賣場的收銀員、優格店的員工、冰淇淋挖勺的零售商、咖啡師、舞者、教小孩的人、遛狗、八卦、牙醫、溜滑板的人、不用大腦的接待員、玩具銷售員、廚師、調酒師、開冰淇

淋店、喜歡跟人接觸的人、烘焙師、娛樂業、廣告業、心理學家、雕刻師傅、活動規劃、記者⋯⋯

COPPERPLATE

教授、會計、公司老闆，既老又憤怒而且不喜歡改變的人、酒保、機密、殯葬業者、銀行家、統計學家、分析師、財務人員、會計人員、導遊、醫生、股票經紀人、歷史老師、圖書館員、企業律師、金融業、私家偵探、商業鉅頭、一國之君、通訊業、大提琴手、融資業、酒吧老闆⋯⋯

Didot

時尚記者、金融業、主持人、學術研究者、評論家、產品設計師、廣告業、建築師、律師、撰寫個人廣告、出庭律師、大樓管理員、精算師、時尚部落客、銀行家、廣告人、時尚雜誌編輯、律師、時尚設計師、裝

飾者、進行神祕計畫的人、美髮師、英文教授、出版業、女性執行長、時尚造型師、媒體顧問、藝術家、企業投資者、宣傳、雜誌編輯……

Franklin Gothic

低階官僚、客服人員、可以告訴你訊息的人、記者、護士、官僚、高級的文書作業工作、教練、消防隊員、收銀員、溝通資訊、坐辦公室的人、雜誌美編、設計使用說明、閱讀新聞的人、祕書、人力資源仲介者、教育家、某種實際的東西、印刷報紙、無聊的辦公室工作、報導者、專業的仲介者、地方新聞記者、旅館經理……

Friz Quadrata

管理員、轉播最新活動、分析師、攝影師、創意工作、銀行貸款專員、乾洗店店員、活動規劃人、炸雞店的廚師、研究者、說書人、客戶助理、博物館策展人、酒保、人力資源仲介者、銀行家、看起來很重要的人、速食業、設計邀請函、發言人、自行車運動員、藥劑師、派對規劃者、不是很酷的那種律師、導遊……

Futura

網頁設計師、記者、中階餐廳的老闆、設計師、營養學家、製作招牌的人、廣告業、導演、工程師、時尚設計師、廣告版權、業務或行銷主管、部落客、擁有某種專業的人、撰寫操作手冊、畫家、股票經紀人、廣播主持人、比較上流的產業、行銷、小型企業老闆、字體專家、平面設計師、指導員、畫家、助理、政府官員、企業家、驅使人們去做某事、很酷的年輕企業家……

Garamond

記者、銀行行員、律師、老師、會計師、接待員、政客、法官、金融業、投資小企業的人、主要執行者、委任律師、歷史學家、股票經紀人、導師、訴說事實、見多識廣的新聞記者、教育家、外交官、商人、編輯、小說家、圖書館員、公共服務、店員、英文教授、公職人員、醫生、銀行家、經理、傳統記者……

Garamond italic

名人新聞、電視喜劇演員、時尚設計師、個人助理、銷售洋裝、藝術家、參加雜誌問卷調查的女性、規劃鄉村俱樂部派對、美甲從業人員、歌手、文科學生、室內設計師、銷售化妝品或者衣服、派餅主廚、婚禮策劃師、廚師、管家、專長是談戀愛的人、高級名牌皮包的銷售員、咖啡店員、女主人、擁有很漂亮的花園、美容產業……

Georgia

蒐集折價券、祕書、研究者、雜誌設計師、零售業務員、作家、記者、書店老闆、人力資源仲介者、客戶服務專員、代理人、客服中心、圖書館員、商業分析、打字員、編輯、大學教授、專題報導寫手、辦公室員工、消息來源、傳遞新聞、部落客、確認事實的人……

Gill Sans

閱讀新聞的人、銀行員工、接待員、為BBC工作、藏書人、中階主管、廚師、倫敦地鐵廣播員、為報紙寫稿、老師、坐辦公室的人、口譯人員、保險理賠精算師、詩人、跟人說話、醫生、宣傳、在健身房工作、祕書、中產階級……

Helvetica

文書作業、提供訊息、客服人員、理性的聲音、平面設計師、撰寫嚴肅的頭條、廣告業、公職人員、傳遞新聞的人、二手車業務、社群媒體、提供最新新聞、某種在小隔間裡面進行的工作、讓人們比較容易閱讀、數豆子、警察、做廣告看板、講師、會接受民調的人、經紀人、文書工作、保險業、電腦科學家、撰寫使用說明的人、牙醫、計程車司機……

Lubalin Graph

藝品店店員、平面設計師、替男性專欄寫調情訊息、歌劇團的經理、安裝書櫃的人、跑新創產業新聞的記者、受理客訴的櫃檯、呼拉圈特技表演者、中階經理、鞋子的業務、播音員、記者、城市新聞播報員、造型師、研究員、百貨專櫃的化妝師、官方正式聲明的撰寫人、空服員、資訊圖像設計師、在客服中心工作、研究最尖端的溝通科技、撰寫〈如何做某事的幾種方法〉文章……

Monotype Corsiva

操持家務的人、烘烤派餅、活動規劃人、室內設計師、迎賓人員、占星學家、管理員、手工藝或者美食部落客、婚禮規劃者、製作景點卡片、賣鞋子給女生、化妝品產業、女服務生、藝術家、公爵、美容相關產業、設計師、八卦專欄作家、童話故事作者、女主持人、國王或皇后、書法家、法官、烘焙師、名人、提供美容訣竅、花藝人員、銷售香水、邀請函設計師……

TRAJAN

拿著羽毛筆寫字的祕書、贏得奧斯卡獎的電影導演、律師、商業、銀行家、出庭律師、會計人員、播音員、醫生、參議員、登門拜訪的業務、作家、活動規劃人、媒人、羅馬長老院的紀錄員、幫金子和貴重金屬打廣告的人、羅馬皇帝、書寫信件和專業的論文、考古學家、寫條款細項的人、教授、醫生、官僚、企業家、總統、股票經紀人……

Trebuchet

提供技術資訊的人、教師、用誇張的頭條讓你心生厭煩、資訊提供者、平面設計師新手、迎賓人員、收銀員、日托中心、郵差、女服務生、零售商店的店員、祕書、通訊產業、保險業務、保鏢、辦公室職員、公職人員、電腦程式設計師、電話推銷人員、行政助理、社工……

VAG Rounded

無業嬉皮、提供美容建議的人、迎賓人員、幼稚園老師、寫信給專欄作家、為鄰居除草、小學老師、巴士司機、衝浪者、得來速餐廳的服務生、小學老師、辦公室行政人員、總機、學生、美術老師、做簡單辦公室工作的人、志工、漫畫家、喜歡看快樂的新聞、哄人睡覺、保姆……

字型的人格分類

伊娃·布朗伯格教授在二〇〇三年〈字體和文本的角色〉（*The persona of typeface and text*）[6] 這份研究中指出，字體可以明確地區分成三種類型，而且不會有重複。

Elegance	字體：Commercial Script*
Elegance	字體：Apple Chancery*
Elegance	字體：Casablanca Antique
Elegance	字體：Harrington

高雅

友善

Friendliness	字體：Bauhaus
Friendliness	字體：Comic Sans
Friendliness	字體：Van Dijk
Friendliness	字體：Lucida Sans italic

直接

Directness	字體：Arial
Directness	字體：Garamond
Directness	字體：Times New Roman
Directness	字體：Square 721

看著上列的字，你會發現「高雅」的字體都有手寫或書法的特性。「友善」的字體多少帶有圓弧的造型，如果是手寫的話，相對之下比較不那麼講求技術。「直接」的字體則是比較傳統中立的羅馬字體（Roman type）或襯線字體。

* 我用相似的字體取代原文章中的舉例字體，包括用 Commercial Script 替代 Counselor Script，以及用 Apple Chancery 替代 Black Chancery。

五種字母的格式特徵

喬·麥齊維茲（Jo Mackiewicz）比較了五種不同字體的「j」、「a」、「g」、「e」、「n」字母格式，來分析「友善」和「專業」字體的外在特徵差異[7]。然而並非得具備所有特徵，我們才能將這個字體分門別類；舉例來說，一個字體就算沒有傾斜的橫劃，還是可以顯得「友善」。

友善：無襯線或襯線字體

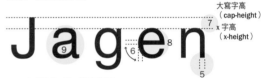

1. 圓弧的邊緣
2. 字母「e」有傾斜的橫劃
3. 字母「a」是單層圓形結構
4. 字母「g」是單層圓形結構
範例字體：VAG Rounded、Frankfurter（字母「e」）

專業：無襯線字體

5. 中等字重（粗細）
6. 中等字重對比
7. 比例適度的 x 字高和大寫字高
8. 字母「e」的橫劃是水平的
9. 字母「a」是雙層圓形結構
範例字體：Helvetica

專業：襯線字體

10. 中等字重（粗細）
11. 比例適度的 x 字高和大寫字高
12. 字母「e」的橫劃是水平的
13. 字母「a」是雙層圓形結構
14. 字母「g」是雙層圓形結構
範例字體：Tomes New Roman

1

Baskerville

Imparts dignity to the true old face
character giving that added note
of brilliance.

用真正老派的外顯特徵傳達莊重感，讓字體多了一份聰慧。

Modern No. 20

Suitable for forceful advertisement
display and for all official and
commercial printing where severity
is the essential requirement.

適合用來展示強而有力的廣告，意指正式或者嚴肅的那類
廣告印刷品。

2

'HEAVY
MACHINERY
NOT
FLUFF FLUFF'

如機械般渾重，而非鬆軟的線。

3

Dainty ROMAN Italics

優美、高雅、女性化的訴求

CLASSIC ROMAN

保守、莊重、持久與美麗

Texts Church Gothic UNCIAL

具有歷史、注重品質、受人敬重的手工技藝

GOTHIC
& BLOCK

營造強度、力量和堅定的氣氛

上列字體依序為 University Roman、Goudy Ornate、Caslon italic、Trajan、
Cloister Black、Duc de Berry、Tomism、Futura bold、Rockwell extra bold

關於印刷字體的建議

1. 字體型錄 [8]

　　從前，印刷工作者從目錄上選購字型（風格
和尺寸），再由字體鑄造廠負責製作成一顆顆金
屬或木製的活字。這些目錄是用工匠的日常語
言寫成的，而非研究字型的學術派文字。左邊
的建議來自史蒂文森與布萊克公司（Stephenson,
Blake & Co.）一九二四年的型錄。

2.《一百種字母字體造型》[9]

　　作者雅各·畢格萊森（Jacob Biegeleisen）
建議工業領域、男性服飾、重機械和電子產品等
相關字體，應使用粗襯線的 Stymie 粗黑斜體，
而不是隨便選用那些同時用在女士內衣和化妝品
的細柔襯線字體。左邊的範例文字使用 Rockwell
粗黑斜體。

3.《Speedball 英文書法練字教科書》[10]

　　羅斯·喬治（Ross F. George）在 Speedball
的教科書中，向業餘愛好者、專業書法家以及手
繪招牌畫師分別傳授了描繪字母與海報的實用
技巧。他建議書寫者「將文字的情緒帶到廣告
中」。左邊的提示示範了文字如何創造出「優
美」、「高雅」、「堅定」等各種情緒。

參考資料

1 'I'm Comic Sans, Asshole' by Mike Lacher, mcsweeneys.net.
2 'La typographie moderne: conséquence de la revolution
industrielle?' by Jadette Laliberté, 1987, Communication et Langages.
3 'Graphic arts and book design' by Jan Tschichold, 1996, The form of
the book: Essays on the morality of good design.
4 Type Tasting Font Census can be found at typetasting.com/
fontcensus.html.
5 'The rhetoric of typography: The Awareness and Impact of
Typeface Appropriateness' by Eva R. Brumberger, 2003, Technical
Communication.
6 'The rhetoric of typography: The persona of typeface and text' by Eva
R. Brumberger, 2003.
7 'How to use five letterforms to gauge a typeface's personality:
a research-driven method' by Jo Mackiewicz, 2005, University of
Minnesota Duluth.
8 From the collection of the St Bride Library, London.
9 Book of 100 Type-Face Alphabets by Jacob I. Biegeleisen, 1974.
10 Speedball 14th Edition: Speedball Text Book. Lettering, Poster
Design, for Pen or Brush by Ross F. George, 1941.

線上字體測驗調查請參考 typetasting.com

10

字型揭露你的個性

Fonts
reveal
your
personality

週六晚上出去玩

Elegant French Script

Sophisticated Didot

Formal Futura

典雅的 French Script
＋精緻的 Didot
＋正式的 Futura

週日輕鬆休閒

Casual Amado script

Everyday Helvetica

Comfortable Cooper Black

休閒的 Amado Script
＋日常的 Helvetica
＋舒適的 Cooper Black

週一上班日

Professional Garamond

Credible Gill Sans

Confident Clarendon

正式的 Garamond
＋讓人信賴的 Gill Sans
＋自信的 Clarendon

字型揭露你的個性

字型學是一門關於選擇及編排字型的學問，而字型就像是使用者的自拍照。你會被能夠反映你價值觀和審美觀的字體所吸引，否則你不會喜歡它們。如果你宣誓效忠的品牌改變了商標，變成一個你不再認同的字型，那麼你的品牌忠誠度就會受到挑戰。當 Gap 將商標改變成 Helvetica 粗黑體時，引發了顧客的強烈抗議，因為他們認為這樣看起來「廉價、劣質、平凡無奇」。這就是一個非常明顯的例子。

你每天透過商標品牌來跟字型互動。你認同你選擇閱讀的報紙與其代表的價值觀，你放進購物籃裡的商品，你穿的衣服和你開的車，都代表了你這個人。如同我們在第一章討論的，你藉由購買和使用這些產品，來蒐集並安排每天出現在你生活中的字型。

設計師了解字體對於創造品牌認同度有多麼重要，那些成功的品牌案例，即便只有出現單個字母，辨識度還是很高。你從一個字母就可以看出這罐可樂是可口可樂或百事可樂，電視頻道是 BBC 或者 ITV，搜尋引擎是 Yahoo 還是 Google。

非語言溝通

當某個人說話時，我們從對方實際說出來的語句所接收到的訊息不到一成，其他九成則是透過他們的聲調、臉部表情、肢體語言和穿著打扮，來了解對方想要傳遞的內容[1]。你的穿著散播著關於你的個性、經濟狀況、生長背景、社交與交友圈等線索。你利用這些線索，告訴世界你是誰，或者今天你想要變成誰[2]。你同樣會在見面的最初幾秒鐘內，透過外表對眼前這個人做出第一印象的評斷。

關艾菈・巴雍（Gwenaelle Barillon）：「Didot 就像一個盛裝打扮、看起來很時髦，而且知道臉上的妝上到什麼程度最剛好的人。」

字型傳遞非文字訊息的方式，就像我們的服裝打扮。你選擇了一個字型，來告訴世界你是多

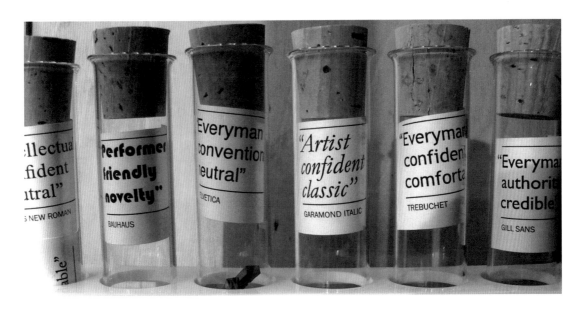

麼的認真嚴肅；而在對方實際閱讀文字內容之前，你選擇的字型就已經透露了你的情緒和意圖。當你注意到某個人的衣著不合宜，或是他的用語和他的肢體語言不吻合，你會對他產生懷疑或反感；同樣地，如果你使用了不恰當的字型，你會發現自己的可信度受到挑戰（見第 60 頁）。

筆跡學

　　筆跡分析這門科學已經行之有年。根據英國字跡研究所（British Institute of Graphology）的說法，每個人都有自己獨特的寫字風格，可以「將我們的心理狀態透過符號表現出來」[3]。筆跡更被當做是一種評估工具，運用在各個方面，包含面試潛在員工、評估結婚伴侶的契合度，甚至是筆跡鑑識、研究勒贖信件和黑函等。如今我們越來越少拿筆書寫，取而代之的是敲擊鍵盤、選擇字型。你對字型的選擇可能不像你的筆跡那般獨特，但就像前面提過的，它仍然可以揭露很多關於你的事情，而且是可以被分析的。

用字型影響他人

　　如果你想要跟你的觀眾有所連結，那麼當你選擇字型時，就得優先思考他們到底是誰。好比

用正確的語調進行演講，舉例來說，你跟上司或老闆講話的方式，和跟年輕孩子講話的方式絕對不會一樣。在商業上，使用適合這個產業的字體風格，就是與對方使用共通的語言。不過這並不是建議你真的去模仿客戶所使用的字型。如果你不確定自己該用什麼字體，搜尋這個業界的其他公司，看看其他人都用些什麼字體。

　　讓我們繼續以衣服來做比喻。字型好比面試時所穿著的服裝，如果你寫了一篇個人簡歷或一封信給潛在客戶，你需要配合這個產業以及場合。這可不是你用稀奇古怪的裝扮或「個性化」的字型來展現個人風格的時候。還記得菲爾‧雷諾嗎？當他選用合適、易讀的字型來交作業，他的成績也跟著提高了（見第 59 頁）。

用字型影響自己

　　字型會影響你即將閱讀的東西，你會知道你要讀的是富有知識性、可以增長見識，還是不需要用大腦的內容。字型為你的情緒調好音準、創造情境，或許是冷靜的，或許是激勵人心的。它讓你預先知道你要讀的內容是否令人愉悅，或者富有教育意義，以及可信度有多高。

　　我們可以將這一點用在對自己有益的事情上

（a）字體：Futura

Temperatures and the general feel of the weather will be a talking point early in the week because it will be windy and cool with plenty of showers but also some drier, brighter spells. The brisk winds will gradually ease as the low pressure centre that's

（b）字體：Times New Roman

Temperatures and the general feel of the weather will be a talking point early in the week because it will be windy and cool with plenty of showers but also some drier, brighter spells. The brisk winds will gradually ease as the low pressure centre that's driving our weather eases away

（c）字體：Century Gothic

Temperatures and the general feel of the weather will be a talking point early in the week because it will be windy and cool with plenty of showers but also some drier, brighter spells. The brisk winds will gradually ease as

（d）字體：Bookman Old Style bold

Temperatures and the general feel of the weather will be a talking point early in the week because it will be windy and cool with plenty of showers but also some drier, brighter spells. The brisk winds will gradually

內容：這週的前幾天大家都在談論天氣，因為就要起風了，聽說還會開始有陣雨，所以會變得涼爽些，但中間也有乾燥晴朗的時候。當低氣壓離開後，強風會漸漸緩和下來……

嗎？你可以用字型來影響自己嗎？

廣告文案撰稿人麥可・埃弗雷特（Michael Everett）會根據工作內容和他期望達到的效果，來改變他使用的字體。他發現這麼做可以幫助他在每個專案上使用正確的語言格式。

他會用現代幾何造型的 Futura 字體，來撰寫節奏明快的汽車廣告標語。當他寫長篇且包含許多資訊的文章時，他希望他的文字看起來更有學問，便會使用 Times New Roman 字體。他選用開放且「易讀」的 Century Gothic 來製作他的收據；我好奇他是否也會憑直覺選擇「易處理」的字體，好讓請款流程可以處理得更快、更流暢一些（見第 61 頁）。

你也來試試看吧，打開一份文件或一封電子郵件，看看不同的字型是否可以改變你的用詞遣字。像 Century Gothic 這樣的字體，可否幫助你清楚解釋某些困難的狀況？用襯線字體，例如 Garamond 或 Book Antiqua，可否讓你覺得自己寫出來的句子充滿智慧？而當你使用 Bookman Old Style 這種厚實的粗體字時，可否讓你的字句更堅定並充滿自信？

你為了方便創作而選擇了某個字型，但是當你要寄出這份文件之前，請不要忘記想想收信者，考慮一下這個字型是否適合用來閱讀你的訊息。有些字型最好還是私下使用就好了。

字型心理測驗

我在本書的開頭邀請你從五個字體中選出你最喜歡的一個。這是一場夏日活動的趣味開場遊戲，讓大家透過這個方式參與對話。人們會被反映其價值觀和審美觀的字型所吸引。我想要研究一下這個說法是否正確，而研究的最佳方式就是問問題。我用不同的字型做標籤，設計了一組商品包裝，並且請參加者選擇最吸引他們的那一袋。他們會在袋子裡面發現一包字母零嘴，還有一張不太正經的性格分析。

這些分析只是寫出該字型給人的聯想和設計起源，但令人驚訝的是，大部分的人都覺得這些分析跟他們自己的個性甚是相近。聽聽大家對於字型與心理測驗的想法很有意思。這個遊戲很受

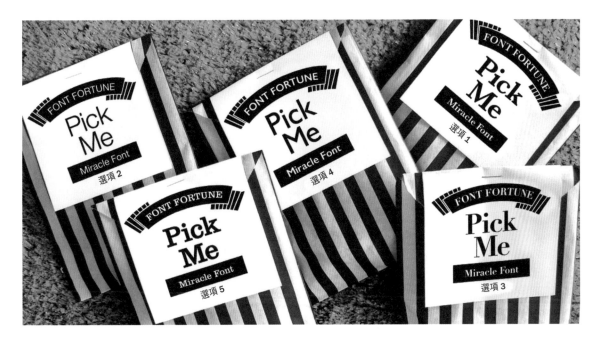

歡迎，現在已經變成我每一場字體試用活動的固定節目了。

字型約會

羅伯·奧德森（Robert Alderson）：「把字型學看作最不性感的設計準則，這麼做公平嗎？」[4]

我將字型心理測驗的想法繼續延伸，做出了第一版的線上字型約會。我將字型調查變成一場輕鬆愉快的遊戲，鼓勵受試者思考不同字型的個性，還有他們會認同哪一種字型。

首先，玩家會選擇一個字體，在快速約會活動中代表他們自己。接著他們得考慮三個問題：想跟哪個字體約會、拒絕哪個字體，還有跟哪個字體當朋友就好。此外，他們還得回答為什麼會做出這些選擇。雖然這是一個擬人化的遊戲，但是將大家的答案綜合起來，還是可以得到詳盡的字體個性側寫。

遊戲最後才會揭曉字體的名稱，所以整個遊戲都建立在字體的造型本身。一旦決定了最終約會的對象，受試者就會收到關於他們自己還有約會對象的個性分析。就像字型心理測驗，這些分析也是完全根據該字體的特性而寫的。當我訪問受試者對於分析結果的感想時，有48%的回答落在「非常準」和「正中紅心」，38%的人覺得「很準」和「相當準」，只有14%的人認為分析不準確。

用這種方式來探討字體是否真的能反映我們的價值觀和個性，比一般問卷調查有趣多了。這或許不是非常科學，但確實能顯示出我們較容易認同哪些字型，以及憑直覺就能選出那些與我們格格不入的字型。

如果你也想玩字型約會遊戲，請翻到下一頁。你會選擇哪個字體來代表自己呢？哪個字體是你約會的對象和拋棄的對象，哪個字體只能當朋友呢？

你可以翻到第96至99頁，看看大多數人選擇的結果。在我寫這本書的當下，共有五千四百零五個人參加了這項調查，大多數是來自英國和美國的非設計專業人士。

字型約會遊戲：你會跟哪個字體約會？

你即將參加一場快速約會活動。
選一個最能代表你的名牌，這也會影響其他人對你的第一印象，請謹慎選擇。

'Hello' **A**	'Hello' B	**'HELLO'** **C**
'Hello' ***D***	'Hello' E	*'Hello'* *F*
'Hello' G	**'Hello'** **H**	'Hello' I

你會選擇哪個名牌？
請在右邊框框寫下編號。

為什麼選這個名牌？

- - - - - - - - - - - - - - - - - - - -
- - - - - - - - - - - - - - - - - - - -
- - - - - - - - - - - - - - - - - - - -
- - - - - - - - - - - - - - - - - - - -
- - - - - - - - - - - - - - - - - - - -
- - - - - - - - - - - - - - - - - - - -
- - - - - - - - - - - - - - - - - - - -

第一回合

在你面前有三個約會人選，每一個人可以聊一分鐘。
思考他們的個性，想想你被他們的哪個特質吸引？想想你最喜歡誰？
鈴響了，請在右邊的框框寫下編號。

DATE #1　　Date #2　　Date #3

我喜歡：☐
我不喜歡：☐
做朋友就好：☐

第二回合

在你面前有三個約會人選，每一個人可以聊一分鐘。
鈴響了，請在右邊的框框寫下編號。

Date #4　　Date #5　　Date #6

我喜歡：☐
我不喜歡：☐
做朋友就好：☐

第三回合

在你面前有三個約會人選，每一個人可以聊一分鐘。
鈴響了，請在右邊的框框寫下編號。

Date #7　　Date #8　　Date #9

我喜歡：☐
我不喜歡：☐
做朋友就好：☐

決定的時候到了，請勾選最終的約會對象。

#1 ☐　#2 ☐　#3 ☐　#4 ☐　#5 ☐　#6 ☐　#7 ☐　#8 ☐　#9 ☐

為什麼選這個人？

- -

- -

翻到第 99 頁看性格分析。

遊戲結果：大家會選擇哪個字體來代表自己？

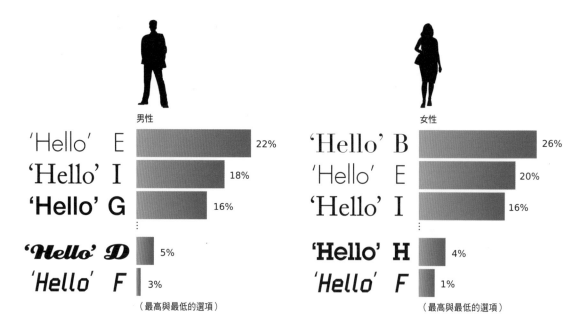

男性

'Hello' E 22%
'Hello' I 18%
'Hello' G 16%

'Hello' D 5%
'Hello' F 3%

（最高與最低的選項）

女性

'Hello' B 26%
'Hello' E 20%
'Hello' I 16%

'Hello' H 4%
'Hello' F 1%

（最高與最低的選項）

為什麼男人選擇 E（字體：Futura）

看起來單純好相處，圓滑又世故；有品味、謙遜；極簡風格又不失質感；高雅、清晰；務實、明確；聰明、簡約、開闊、有安全感且真實；前衛、乾淨、聰明、嚴肅、老派；天才；腳踏實地；普通而且符合標準；不帶傲慢地展現了權力與階級；低調；安靜；微微展現出個性和有趣之處；現代經典；圓滑、儒雅、世故老練；拘謹、注意細節；有著尖瘦俐落的長相，有點像我所描述的自己；感覺不會胡扯……

為什麼男人選擇 I（字體：Caslon）

有些嚴肅又不會太過嚴肅；字母「y」的尾巴有個有趣的弧形轉折；經典、菁英主義；愛看書的知識分子、拘謹但是有趣的人；非常開放而且好相處；保守、古典、嚴肅、一絲不苟；直率、可以擦出火花；聰明；古典優雅；坦承、不胡鬧、時髦；既傳統又大膽；明理、時髦、清晰；簡單卻深思熟慮，等著人去探索；不複雜但也不平凡；乾淨、踏實、不虛飾；不會盛氣凌人；正式但不會過度……

為什麼女人選擇 B（字體：Didot）

嚴肅、有智慧，但也可以很有趣；喜歡經典漂亮的事物；有趣、喜歡打情罵俏，但其實穩定又忠誠；平靜、嚴謹、整潔；世故老練；愛美、精緻、聰明；時髦且女性化、聰明、穩定；成熟的性感；天資聰穎、處事直指重點；古典、時髦而且高雅；有一種不易察覺的自信；有點才華；古典美、不俗豔；處事有分寸；誠實、有幽默感；高雅；簡單、保守；好相處、令人放鬆；聰明；高雅、獨特；古典、洗練、高雅……

為什麼女人選擇 E（字體：Futura）

簡單、乾淨；圓滑而且有條理，看起來很整潔；清楚又直接；長相好、清爽、俐落；好像有點不尋常；線條優美、具有包容力；極簡、不俗豔；簡單的性感；不過分裝飾、乾淨、現代感；可愛、乾淨、簡單；誠實；腳踏實地，但是個有趣的人；輕鬆、無壓力；簡單、直接；開放卻不張揚，不挑釁；我想讓對方留下印象，但不是由我直接告訴他我是怎樣的人；簡單、不戲劇化；簡單、清晰……

遊戲結果：大家會選擇和哪個字體約會？

最多人約的男人

DATE	**#1**	20%
Date	#9	15%
Date	#3	13%
Date	**#8**	12%
Date	#4	11%
Date	**#7**	10%
Date	#2	8%
Date	*#5*	7%
Date	*#6*	4%

最多人約的女人

Date	#3	21%
Date	#4	18%
Date	*#5*	16%
Date	**#8**	14%
Date	#9	13%
Date	**#2**	6%
Date	**#7**	5%
DATE	**#1**	4%
Date	*#6*	3%

被拋棄的男人

Date	*#6*	19%
Date	*#5*	16%

（最高分的兩個選項）

被拋棄的女人

Date	*#6*	20%
DATE	**#1**	15%

（最高分的兩個選項）

當朋友的男人

Date	**#8**	14%
Date	**#2**	13%

（最高分的兩個選項）

當朋友的女人

Date	**#8**	15%
Date	**#2**	13%

（最高分的兩個選項）

遊戲結果：大家如何描述最多人約的字體？

最多人約的男人

強壯、有男子氣概，而且打扮得體；友善又好相處；非常直接而且大膽；好看、聰明、優雅；充滿男子氣概和自信；高大、勇敢、有趣；不引人注目；浪漫；跳脫傳統，但不會太前衛；紳士、聰明；負責任但又愛玩；有趣好笑的人；好相處、不傲慢自大、幾乎任何狀況都能應付；穿西裝打領帶看起來很棒，穿 T 恤牛仔褲也不錯；偶爾嚴肅，偶爾玩樂；很有吸引力、幽默、聰明、果決、勇於冒險、男子氣概；堅強勇敢；平凡真誠；果斷、魅力非凡；膽大心細，是個可以做為榜樣的好人；容易親近、值得信賴；不會太過嚴肅；看起來很聰明，有目標；認真工作、強壯、性感、果斷、偉大的父親、很棒的朋友、很棒的情人；看起來像個好人；大膽、強壯，必要時會挺身而出；幽默風趣、面面俱到；對藝術一知半解；男子氣概、好懂、穩定；聰明、富有；忠實又真誠；大膽、聰明、自信；善良；誠實……

最多人約的女人

風趣、性感、隨性；聰明穩重；安靜但世故洗練；高雅、充滿魅力；有學問、專業、女性化；安靜美麗；看起來是個有趣的人；應該可以信任、擁有美好的女性特質、會好好照顧自己；值得信賴；受過良好教育、世故洗練；美麗、有文化；有時喜歡調情，但大多時候很傳統；時髦、喜歡打扮得美美的出門；古典優雅、有內涵；美麗、聰明、有點保守；成熟性感；不招搖、簡單；舞池裡的最佳舞伴；時髦但不招搖；極其美麗動人，但很好相處；異國風情、性感肉慾、愛玩、有點危險；乾淨、女性化，一踏出舒適圈就會變得很有趣；性感；身材玲瓏有緻、曲線動人；友善、世故、隨和；乾淨、時髦、現代感；格調高雅；古典美、百變女郎；明確、大膽；有點老派但依然很有趣；高雅、時髦、女性化……

大家覺得他們的性格分析有多準確？

非常準；滿正確的；滿準的；有點正確；除了我沒那麼花俏之外，其他都正確；不太準；非常準；準確度70%，有點嚇人；非常準；滿厲害的；非常準；有點準；根本不準；我的分析準極了！很厲害但又有點嚇人；我選的約會字體正是我想要找來當伴侶的那種，我也希望自己被形容是個放鬆自在的人；一針見血；準；潛在約會對象的部分準確到嚇人；有些地方說的不太準，其他的部分都很正確；對了一半；百分之百命中！或許有點太正中紅心了；

我是個設計師所以我了解字體；對我來說大部分都對，但講到我先生更準；很好；準得嚇人；不錯；不確定；滿厲害的，有說中九成，很有趣；可能七成吧；真是有夠準；我不知道；或許在字型設計上來說是這樣，但在現實生活中卻不是如此；正確；我的約會對象是準的，但我自己的部分不準；百分之百；滿準的……

遊戲結果：每個字體選項的個性分析

'Hello' A Date #2

你友善而且坦率，臉上經常掛著歡迎的微笑（所以你老的時候會有笑紋，而不是皺眉的皺紋）。與其說你是知識分子，不如說是各種感官的鑑賞家，你很了解食物的口味，也很懂得如何營造舒適的環境。如果朋友需要安慰，或者需要可以哭訴的肩膀，他們通常會想到你。你選擇的是由羅賓·尼可拉斯（Robin Nicholas）和派翠西雅·桑德斯（Patricia Sauders）設計的 Arial Rounded 粗體字。

'Hello' B Date #3

你喜歡盛裝打扮，出入華麗的派對。你享受時尚，容易被經典的歐洲風格吸引。你看起來開朗又自信，但其實是掩飾了你保守，甚至還有些內向的性格。你認為生活中的小細節最能夠透露一個人的個性。你選擇的是由菲爾曼·狄多（Firmin Didot）設計的 Didot 字體。

'HELLO' C DATE #1

你很有自信，在任何場合都能輕鬆領導大家，表示你的性格有一點支配傾向。站在舞臺中央讓你感覺到非常自在，但你知道自己不是為了好玩或做秀，而是有很實際的理由。雖然大家不這麼看你，但實際上你是個容易軟心的人。家庭和朋友對你來說非常重要，你永遠都會站在他們身邊，保護他們。你選擇的是莫里斯·傅勒·班頓（Morris Fuller Benton）設計的 Franklin Gothic 變窄粗體字。

'Hello' D Date #5

你給人的感覺輕鬆休閒，穿牛仔褲、T恤、光著腳丫，比身著西裝和皮鞋更自在。會被你吸引的人通常不會是保守分子，而是偏向藝術家或創意工作者。你不是一個很有條理、喜歡按表操課的人。你選擇的是唐亞德·楊格（Doyald Young）設計的 Eclat 字體。

'Hello' E Date #4

你的外表很有型，你擁有設計師的美感。你的談吐大方，條理清晰，會把事情想透澈了再提供意見，而不是想到什麼就說什麼。你的住家裝潢反映了你的極簡哲學。你選擇的是保羅·雷納（Paul Renner）設計的 Futura 細體字。

'Hello' F Date #6

你自信果敢，思考迅速，對所有的事情都精力充沛，是個非常有衝勁的人。無論在工作、生活和休閒方面，你都保持積極活躍的態度。但你對很多事情很快就會覺得無聊。你喜歡贏的感覺。你選擇的是 FontGeek 出品的 Cinema Gothic 字體。

'Hello' G Date #8

你喜歡保持中立。在展現真正的性格之前，你會先評估狀況。在社交場合中，你比較像變色龍而非孔雀，你很能適應並融入環境，而不是選擇站在聚光燈下。你選擇的是由麥斯·米汀格（Max Miedinger）和愛德華·霍夫曼（Eduard Hoffmann）一起設計的 Helvetica 字體。

'Hello' H Date #7

你很有自信，做事腳踏實地。與其說是思想家，你更像個實踐者。你給出意見之前，都會經過深思熟慮、評估優缺得失。但是在一天結束的時候，你會寧願實話實說。你選擇的是赫伯·盧巴林（Herb Lubalin）設計的 Lubalin Graph 字體。

'Hello' I Date #9

你的價值觀比較傳統，大家對你的第一印象也會覺得你是個傳統的人。但相處之後很快就會發現你對事物充滿好奇，喜歡鑽研問題。你讀很多書，若有人問起，你也可以推薦一兩本好書。你經常旅行，有很多故事可以分享。你選擇的是威廉·卡斯隆（William Caslon）設計的 Caslon 字體。

參考資料

1 'Silent Messages: A Wealth of Information About Nonverbal Communication (Body Language)' by Albert Mehrabian, Professor Emeritus of Psychology at UCLA, 2009, kaaj.com.

2 'You Are What You Wear: What Your Clothes Reveal About You' by Dr Jennifer Baumgartner, 2012, Da Capo Lifelong.

3 British Institute of Graphology, britishgraphology.org. Mehrabian poses the theory that when we talk 7% of what we communicate is through our words, 38% by our tone of voice and 55% by our body language.

4 It's Nice That, itsnicethat.com.

線上字體測驗調查請參考 typetasting.com

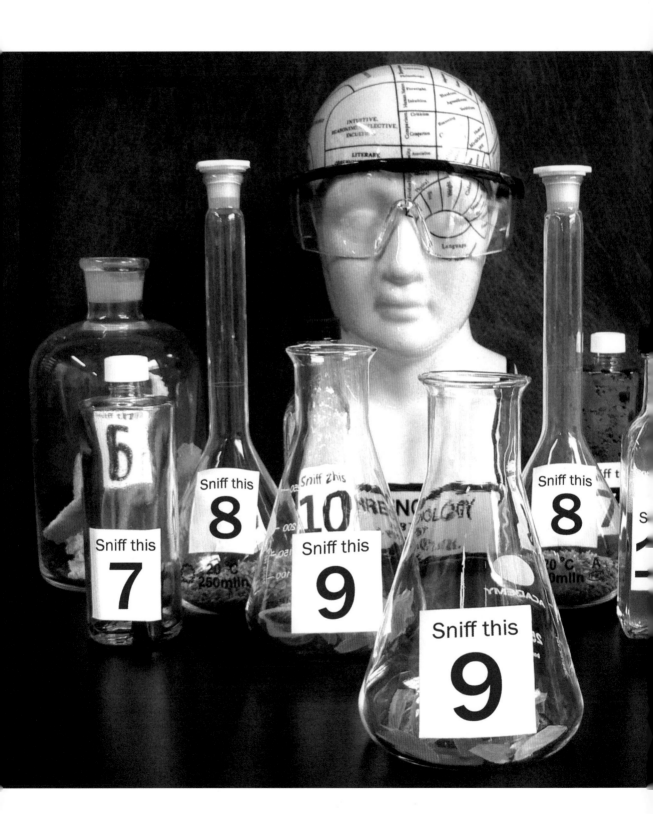

11

感官字體

Sensory

type

感官字型測驗

請依據直覺快速地回答每一個問題（答案在第 111 頁）

你會選哪一個玫瑰？

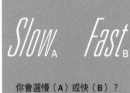

你會選慢（A）或快（B）？

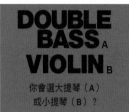

你會選大提琴（A）
或小提琴（B）？

哪一個嚐起來有檸檬味？

哪一個嚐起來是酸的？

哪一個看起來比較酥脆？

哪一個嚐起來最甜？

哪一個嚐起來是酸的？

哪一個嚐起來是甜的？

你會選哪一個伸縮長號？

你會選甜的（A）還是鹹的（B）？

哪一個嚐起來比較酸？

感官字體

　　同時透過多重感官接收訊息，可以加強我們的判斷能力，幫助我們快速反應。神經生物學家史坦（Barry E. Stein）、史丹佛（Terrence R. Stanford）和羅蘭（Benjamin A. Rowland）認為，這就是我們辨識訊息和溝通能力的基礎。[1]

　　我們生活在視覺主宰的世界，我們的大腦大概有一半用來處理我們看到的東西。然而從生物學的觀點來看，我們的身體被塑造成能善用所有感官來理解身處的環境。例如我們的基因有很大一部分是專門察覺並分析氣味，暗示了氣味在人類的演化過程中扮演著重要的角色[2]。

　　學習訓練專家杜根·萊德（Dugan Laird）分析，人們學習時有 75% 透過視覺，13% 透過聽覺，剩下的 12% 則是透過觸覺、嗅覺和味覺。然而不論在何時何地，只要有一個以上的感官受到刺激，體驗就會被增強、放大，學習效率也會有顯著提升。由此可知，多重感官體驗可用來當做強力的教學工具，或者進行記憶治療[3]。

　　越是深刻的記憶，一定包含了多重的感官體驗。例如要你描述最近印象最深刻的一次假日出遊，你會說你看到了什麼東西、聞到了什麼味道、當天天氣如何、你摸過什麼東西而它的觸感如何，還有你吃了或喝了些什麼。

　　閱讀書籍也是一種多重感官體驗，包括紙張的氣味、紙張摸起來的質感，以及書頁翻頁的聲音等。我的朋友讀完第一本電子書之後，她告訴我，雖然那是一本好書，但感覺少了點什麼，缺少衝擊感，好像「強度被減弱了」。她明白自己懷念的是紙本書獨有的特性，像是紙張的觸感和氣味。

品嚐彩虹

　　「為什麼有人表演腹語術的時候，聲音好像從他肚子發出來的一樣？」查爾斯·史賓賽教授（Charles Spence）解釋道[4]，多重感官體驗不僅指所有的感官同時接受刺激，你的某一種感官體驗也可能會引發另一個感官的回應（知覺統合）。這種反應又稱為「跨感官模式」（crossmodal）的交互作用。例如你看到某個顏

色會知道它嚐起來像什麼口味；你聽見滂沱的雨聲，會知道氣溫大概如何；某種氣味會引發你對於特定滋味的期待；你會知道某種形狀的物品摸起來是什麼感覺；你能想像某個字型轉換成語言聽起來會有多刺耳。當你回答左頁的小測驗時，就會發現自己的反應有多麼自動且直接。

莎拉・海爾講起她在超市的新工作。一位「老手」廚師跟她解釋食譜，其中一道是用糖、水、玉米粉和粉紅色色素做成的覆盆莓醬。「但覆盆莓在哪裡？」莎拉說，「廚師的臉瞬間被驚奇的表情給占據，好像她從來沒有這樣想過。『我不知道，』她這樣回答，『吃起來是蔓越莓口味。』」[5]

根據啤酒專家彼特・布朗（Pete Brown）[6]的說法，人們對於某些造型、口味和顏色的直覺反應，已經深植在人類的演化之中，這是為了要保護自己，也為了生存。比方說水果成熟可以吃的時候，會變成紅色的渾圓果實，所以你會把紅色的球體和甜味連結在一起。很多有毒的東西嚐起來是酸澀或苦澀的，你的味覺也會在演化的過程中幫你避開這些東西[7]。

taste sound sight smell touch

你也會學著從食物包裝和廣告的字體去進行聯想。你知道誘人的高熱量零食（或健康的低卡路里餐）的字型長什麼樣子，你能夠判斷哪個東西比較便宜或比較昂貴，哪個產品可能是甜的或者鹹的。

我目前正好在研究字體潛在的跨感官模式，或者說「感官字體」。你可以在本章讀到我的一些初步想法和結果。

聯覺

大約在兩千人當中會有一人擁有聯覺（synaesthesia）[8]。對他們來說，獨立的五感體驗不再是獨立，而是連結在一起的。[9] 舉例來說，聯覺者可能可以聽見顏色的聲音，或是看見聲音的形狀；數字五可能是紅色的，或者嚐起來有金屬味。這些由大腦創造的跨感官模式體驗，對聯覺者來說是獨一無二的。擁有聯覺的知名藝術家包括英國畫家大衛・霍克尼（David Hockney）、荷蘭印象派畫家文森・梵谷（Vincent Van Gogh）、法國作曲家奧立佛・梅湘（Olivier Messiaen）、美國歌手多莉・艾莫絲（Tori Amos）和美國爵士音樂家艾靈頓公爵（Duke Ellington）[10]。

四十九歲的聯覺者麗莎・奧立弗，直到五年前才發現自己看東西的方式和別人不一樣。她告訴我：「我沒辦法想像其他人是怎麼看東西的。」當麗莎看著月曆，上頭的月份、日子和字母都有顏色。「七月是明亮的綠色，十月是白色，字母 H 是黃色，星期三是火焰般的橘色，然後字母 K 是綠色的。」她看到的月曆是立體的，甚至可以從不同的角度透視。「這就好像我從旁邊看穿它，又或者像是站在鐵軌上看著它。」

平面設計師傑米・克拉克的聯覺體驗，是每個單獨的字母和數字都有自己的「正確顏色」，而且一直都保持一致不變。他說這並不妨礙他平面設計的工作，因為當字母組合成單字或句子時，這個效果就會消失。

跨感官研究

在牛津大學的跨感官實驗室[11]裡，查爾斯・史賓賽教授帶領他的團隊研究文字、形狀和口味之間的關聯。他們證明了柔和圓潤的形狀會讓人聯想到甜味或是平緩的聲音，就像下面那個無意義的單字「maluma」；「takete」這個字的尖銳和突出形狀則會讓人覺得嚐起來是酸的，並且聯想到刺耳的聲音[12]。

'takete' 酸的
SOUR　字體：Hollywood Hills

'maluma' 甜的
SWEET　字體：Swis721 BlkRnd

他們發現這些聯想也適用於字體，並且做了實驗；有稜有角的字體（字級 53pt 的 Hollywood Hills）被評為嚐起來是酸的，而圓潤的字體（字級 44pt 的 Swis721 BlkRnd 粗黑體）被評為嚐起來甜甜的[13]。

苦甜字型學

跨感官實驗室與名廚赫斯頓・布魯門索（Heston Blumenthal）的肥鴨餐廳合作[14] 進行實驗，要證實特定的聲音會讓人聯想到不同的食物口味。他們將這些聲音做為背景，讓受試者一邊吃不同的食物，一邊聽這些聲音，來增強他們嚐到不同味道時的感官經驗[15]。

這個實驗讓我感到好奇，我是否也能將同樣的感官經驗運用在字體上？字母的形式是否可以跟不同的口味搭配，讓我們創造出苦味、鹹味、酸味、甜味和鮮味的字體？這就是我進行這些研究的起點。

過程

1. 我從每個口味選出一種典型的食物，一邊吃一邊聽著適合的聲音，然後一邊在紙上畫滿抽象的圖形，將個別的味覺體驗化為視覺符號（見右圖）。
2. 我把這些畫出來的抽象圖形，配上一組有著相似視覺特性的字體。我拿現有的字體來做調整，再不然就是直接創造新的字體。
3. 我做了一組線上調查，想知道受試者看到這些字母時，是否能聯想到相同的味道。我同時放上食物照片，企圖激發更準確的感官記憶。

結果

結果顯示，大家對於「甜味」的字體意見最一致，這和跨感官實驗室最初的研究結果相符合。至於其他的味道和字母雖受到部分受試者認同，但顯然不夠多。所以下一步是要發展並設計出適合的字體和字母形狀，然後用實際的食物來測試它們。

字體試用線上調查：苦甜字型學

甜味

抽象的圖案　　　　　字體：Candice

鹹味

抽象的圖案　　　　　字體：新造字母

苦味

抽象的圖案　　　　　字體：變造過的 Klute

酸味

抽象的圖案　　　　　字體：新造字母

結果（來自八十二位受試者的回答）

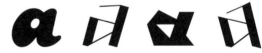

甜味	92%	鹹味	36%	苦味	38%	酸味	39%
苦味	3%	酸味	36%	酸味	31%	苦味	33%
酸味	3%	苦味	25%	鹹味	26%	鹹味	23%
鹹味	2%	甜味	3%	甜味	5%	甜味	5%

未來研究

我與跨感官實驗室合作，他們會用更嚴謹的科學條件來測試這些想法和假設，第一份研究報告應該很快就會出來了[16]。

無氣泡或有氣泡？

跨感官實驗室的另一項研究，是關於一般瓶裝水和氣泡水的標籤設計[17]。他們從形狀和顏色兩方面進行比對，然後得出結論：在辨別有無氣泡方面，標籤的造型比起顏色更重要。有機體造型的商標跟不含氣泡的瓶裝水很搭，氣泡水則是跟有稜有角的商標相得益彰（見右圖）。然而研究團隊也觀察到，最近的水瓶標籤設計並沒有反應出這些研究結果。

有機體造型　　尖銳稜角造型

這又讓我對瓶裝水產生了興趣。我想知道這些發現是否能應用在其他產品商標的字體設計，以及這可能會對平面設計師慣用的設計語言造成什麼影響。於是我提出了幾個問題：

1. 圓弧形和尖角狀的字體，與我們喝一般瓶裝水和氣泡水的經驗吻合嗎？
2. 是否有可能設計出從無氣泡到有氣泡（從平靜到活躍）的字型表呢？

過程

我做了兩組線上調查，讓受試者比較字體和字母的形狀，再指出哪個比較「無氣泡」，哪個比較「有氣泡」。交叉參照兩組結果後，我做出了右邊這個從無氣泡到有氣泡的字型表。

結果

從靜止無氣泡到有氣泡可以分成五個階段。圓弧的字體跟無氣泡水比較搭，有稜角的字體跟氣泡水比較搭。最平靜的字體呈現水平平衡，線條沒有粗細對比，這一點比字母是圓弧形或尖角狀更重要。

| 字體試用線上調查：無氣泡或有氣泡？

無氣泡　　　　　　　有氣泡

有氣泡的（活躍的）

傾斜、不連續
粗細對比明顯
有稜角形狀

傾斜、不連續
粗細對比不明顯
兼有圓弧和稜角形狀

傾斜、連續
粗細對比不明顯
兼有圓弧和稜角形狀

水平
粗細對比不明顯
有機體的圓弧形狀

水平
粗細一致
圓弧幾何形狀

無氣泡的（平靜的）

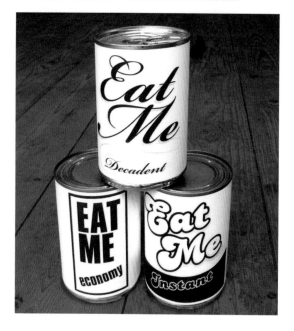

物品售價越高，包裝上使用的字體看起來就越知性並富有學問。

便宜的速食包裝通常會直接吸引你潛意識的渴望。

從包裝判斷

現在的人不太需要到野外打獵，或親自採集食物，大部分都是買來的。也就是說我們可以決定要吃什麼，決定要去哪間店採買，還有決定購買哪個品牌的產品。根據設計師史提芬·海勒（Steven Heller）的說法，「食物就是文化，是社會階級與階層的符碼或象徵」，而包裝既是設計來吸引你，也同樣反映了你的生活方式。他評論道：「大家都聽過『人如其所食』，但今天我說『人如其所買』會更精確一些。」[18]

在某些情況下，我們的生活方式決定我們選擇的食物，那影響力甚至比食物本身的營養價值還要大。「從精緻餐點到營隊野炊，你對食物的選擇宣告了你對生活的態度，」凱瑟琳·魏斯（Catharine Weese）說[19]。我們不僅期望食物餵養我們，同時還要能娛樂我們。我們吃一頓飯，實際上消費了它兩次；一次是我們在店裡採買的時候，在我們的想像中；然後當我們真正吃到這頓飯時又消費了一次[20]。

包裝設計師普里莫·安傑利（Primo Angeli）說：「戲劇化的包裝一定會讓你對產品有更高的評價。」

食物誘惑

便宜的即食食物，其包裝通常能直接吸引你潛意識的渴望。食物的包裝會用線條迷人的文字引誘你，用引人遐思的文句代替融化的起司，或者從富含奶油的巧克力中滴落出來。這些字體的形狀通常跟它們描述的食物一樣，它不只是寫著起司，它就是起司[21]。這些字型設計輕叩你原始的生存天性，驅使你尋找甜蜜而且富含熱量的食物。這是深植在我們演化過程中的本能。

商品的價格越高，包裝上所使用的字型看起來就越有學問，使你必須搜尋大腦中的關聯資料庫。強調手工、手作的字體通常比較好懂，例如羅馬式襯線字體、斜體字或線條較細的字體，有時還會結合書寫體，或是刻意做出磨損的效果。大體而言，越昂貴的商品，商標字體越精練。每個國家的包裝慣例不盡相同，當你在海外購物，來到不熟悉的店鋪，最後要結帳時可能會在自己的購物籃裡發現一些驚喜。

不喜歡三角形

大腦的恐懼處理器——杏仁核——幫助我們辨識生活中潛在的威脅[22]。帶有尖角或銳利的輪廓會觸發它，溫和或圓弧的造型則不會對它產

Haddock and chips

A 字體：Balega

Haddock and chips

B 字體：Helvetica Neue thin

Haddock and chips

C 字體：Gill Sans ultra bold

HADDOCK AND CHIPS

D 字體：Gill Sans Shadow

根據左圖的字體設計和形狀，
描述該餐點的味道和價格。

A：

B：

C：

D：

翻到第 108 頁，
將你的答案與食物包裝設計的對照表比較看看。

生影響。所以我們比較喜歡擁有弧線外形的物體，這就叫做「輪廓偏見」（contour bias）。

包裝設計師注意到人們對於輪廓的偏見，所以大部分的產品包裝都會使用圓弧形的文字，或是經典的襯線與非襯線字體。甚至連洋芋片這種可以用尖角形狀的文字來暗示酥脆口感的商品也是如此。一般來說，圓弧的文字風格代表「容易親近」（雖然在背景或者商標的設計上偶爾還是會出現三角形的特徵）。

行銷心理學家路易斯‧切斯金（Louis Cheskin）是一九三〇年代的研究先驅，專長是觀察大眾對於包裝的情感反應[23]。從他最著名的實驗中可以發現，在圓形和三角形之間做選擇時，80% 的人會偏好帶有圓形的設計。所以生產者會留意任何包含尖角的形狀，或者擔心做出任何改變會減少銷量。

湯瑪斯‧海茵（Thomas Hine）在他探討包裝隱藏的意涵一書[24]中解釋道，包裝設計的要領在於追求平衡，要讓產品引起注意，但也要讓它被購買者的家庭所接納。一個尖角造型的商品擺在商店裡很引人注意，一旦買回家裡，進入日常

環境之中，可能就無法傳達正確的情緒特質。切斯金指出，三角形是非常清晰而且容易被看見的形狀，雖然「人們可以看見它，但不代表人們想要它」。他發現人們對圓形和橢圓形的接受度最高，但也覺得它缺乏個性，如果能夠結合一些尖角形狀會使人們更感興趣。

然而輪廓偏見只適用於不熟悉的中性標的物，一旦你認出了標的物，偏見就失去了效力。手榴彈就是安全的圓弧形狀，但你已經知道它很危險，所以這層知識或經驗會優先於杏仁核的直覺反應。

其實設計師和生產者可以更勇於挑戰、嘗試冒險，結果將會使得超市的字型風景變得更有意思。畢竟我們已經習慣在啤酒標上看到尖銳的字體設計，而不論你是愛它或是恨它，London 2012 字體確實也為當年的奧運注入了活力。

啤酒標籤上的尖角造型

2012 年倫敦奧運官方字體

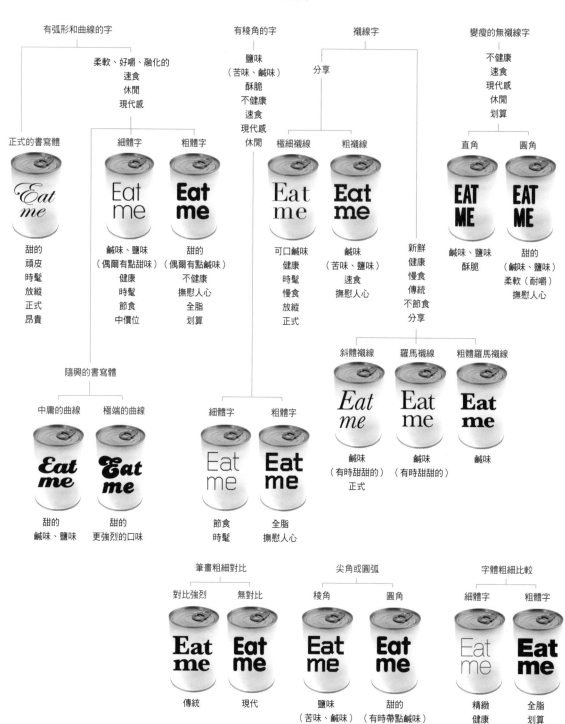

有弧形和曲線的字

柔軟、好嚼、融化的
速食
休閒
現代感

正式的書寫體

甜的
頑皮
時髦
放縱
正式
昂貴

細體字

鹹味、鹽味
（偶爾有點甜味）
健康
時髦
節食
中價位

粗體字

甜的
（偶爾有點鹹味）
不健康
撫慰人心
全脂
划算

隨興的書寫體

中庸的曲線

甜的
鹹味、鹽味

極端的曲線

甜的
更強烈的口味

有稜角的字

鹽味
（苦味、鹹味）
酥脆
不健康
速食
現代感
休閒

極細襯線

可口鹹味
健康
時髦
慢食
放縱
正式

粗襯線

鹹味
（苦味、鹽味）
速食
撫慰人心

細體字

節食
時髦

粗體字

全脂
撫慰人心

襯線字

分享

新鮮
健康
慢食
傳統
不節食
分享

斜體襯線

鹹味
（有時甜甜的）
正式

羅馬襯線

鹹味
（有時甜甜的）

粗體羅馬襯線

鹹味

變瘦的無襯線字

不健康
速食
現代感
休閒
划算

直角

鹹味、鹽味
酥脆

圓角

甜的
（鹹味、鹽味）
柔軟（耐嚼）
撫慰人心

筆畫粗細對比

對比強烈

傳統

無對比

現代

尖角或圓弧

稜角

鹽味
（苦味、鹹味）
酥脆

圓角

甜的
（有時帶點鹹味）
柔軟、耐嚼、融化
撫慰人心

字體粗細比較

細體字

精緻
健康
昂貴
時髦
節食
現代感

粗體字

全脂
划算

1933

Guns 槍
字體：Alternate Gothic
筆畫粗、字大
壓縮字體

Cigars 雪茄
字體：變瘦的 Cheltenham extra bold
筆畫粗、非斜體
壓縮字體

Moving pictures 電影
字體：Caslon bold
一般無變造
字體、字大

Typewriters 打字機
字體：Century
非斜體、字小

Golf clubs 高爾夫球俱樂部
字體：Cheltenham bold
筆畫粗、非斜體
字體大小中等

Perfume 香水
字體：Goudy Old Style italic
非粗體字、斜體
一般字體或偏小

1935

Cheapness 便宜
字體：Cheltenham bold

Dignity 尊嚴
字體：Caslon

Luxury 奢華
字體：Savoye

Strength 力量
字體：Cheltenham bold

Economy 實惠
字體：Goudy

Automobiles 汽車
字體：Caslon italic

Perfume 香水
字體：Savoye

Coffee 咖啡
字體：Goudy

Jewellery 珠寶
字體：Savoye

Building materials 建材
字體：Cheltenham bold

過去的商業字體

麥可‧埃弗雷特（Michael Everett）：「字體需要跟產品互動、產生共鳴，並且和消費者產生情感上的連結。」

早期有些針對字體的研究，其中一項是在一九三三年由印第安納大學的心理學家戴維斯（R. C. Davis）和漢塞爾‧史密斯（Hansel J. Smith）所進行，他們稱之為「字體感覺調性的決定因素」[25]。兩位心理學家注意到人們會說「粗體字有一種廉價感」、「斜體字讓人覺得較女性化」，還有「Bodoni 字體有現代感」等，諸如此類的說法，但卻沒有根據。他們打算證明這些說法的有效性，並把這些字體和一九三〇年代的商品配對——從手槍到打字機，還有雪茄、香水等，當做給平面設計師和廣告人的參考手冊。

兩年後，關多琳‧謝利畢（Gwendolyn Schillebi）在應用心理學期刊（*Journal of Applied Psychology*）發表的文章開頭就寫道：「廣告是心理學重要的應用領域之一。」在她的〈顏色與字體在廣告中的適當性實驗〉中，受試者被要求將字體和抽象價值觀配對，比如廉價和尊嚴，然後再與商品配對，例如汽車、咖啡和建材[26]。

這兩項研究的結果分別羅列於上（找不到原始字體的部分，改用其他相似字體取代）。

現今的包裝設計不管是在材質還是設計上，都比百年前精緻多了。然而考慮到一九三〇年代時，無襯線字體還沒有被廣泛使用，這些範例顯示字型學的慣例在過去八十年來幾乎沒什麼太大改變。

醒來聞到字型香

在和字型互動時，我們的身分若不是主動使用字體的專業人士，就是處於接收位置的字體消費者。

字體專業人士

一個經常使用字體的專業人士，在工作時會有意識選擇字體，也因此累積了許多關於字型的詞彙與經驗。非專業人士可能會覺得這些詞彙聽起來很嚇人，當我們對話的時候，他們通常會用道歉來開頭：「真不好意思，我對字型之類的事一點也不了解。」這是個常見的錯誤觀念。我們不需要是專家，也可以對字型有自己的看法。

字體消費者

身為設計流程的末端使用者，我們每天生活都會接觸到許多字型。我們通常「對字型視而不見」，而是透過潛意識與它們互動。說到字體消費，我們都是專家，我們憑直覺就知道如何回應不同的字體形狀和風格，因為我們一輩子都在這麼做。字型能夠跟我們溝通，只因為我們已經了解它們所包含的意義。

字體設計師強納森・赫夫勒（Jonathan Hoefler）在短片《字型人》（Font Men）① 中表示，他認為專業的字型學經驗有一種「描述語彙的匱乏」[27]。他發現自己使用的詞彙過於敘述性、缺乏比喻，又或者包含了文化引用成分，比方說：「這太史蒂芬席格（Steven Segal）②，又不夠史提夫麥昆（Steve McQueen）③。」

當你進入線上字體測驗網站時，橫幅刊頭下方會寫著我最近正在做什麼實驗。我會從字體消費者的觀點來講述字型學經驗，遠離行話，使用消費者的語言，內容從討論你會跟哪個字型約會，到這些字型嚐起來或聞起來是什麼感覺。

在字體試用會上，參加者必須接受許多挑戰，他們被要求將一瓶瓶的氣味和一碗碗的食物，與我提供的字體樣本配對，或者進行關於字體個性的測驗。後續的辯論通常鬧哄哄的，雖然他們討論的內容都是關於口味、質地和氣味，但實際上他們使用的語彙聽起來非常字型學。

解答

第 102 頁

使用字體

第 103 頁

taste sound
sight *smell* **touch**

五感字體，依序為：Candice / Shatter / Futura / Edwardian Script / Klute

第 105 頁

無氣泡字體：VAG Rounded
有氣泡字體：Klute
有氣泡到無氣泡的字體，依序為：Klute / Cocon（Mateo, Cocon, Bodoni Poster italic）/ Cocon（Cocon, Bodoni Poster italic, Candice）/ Candice（Cocon，Bodoni Poster italic, Candice）/ VAG Rounded

第 107 頁

啤酒字體：Fette Fraktur
奧運字體：London 2012

譯註

① **Font Men**：關於字體設計師強納森・赫夫勒和托拜亞・佛里爾瓊斯（Tobias Frere-Jones）的紀錄短片。

② **Steven Segal**：著名美國動作片演員。

③ **Steve McQueen**：著名好萊塢動作片影星、賽車雙料得獎選手。

參考資料

1 'The Neural Basis of Multisensory Integration in the Midbrain: Its Organization and Maturation' by Barry E. Stein, Terrence R. Stanford, and Benjamin A. Rowland, 2009.

2 The ICI Report on the Secrets of the Senses, 2002, The Communication Group, London.

3 Approaches to training and development by Dugan Laird, 1985, Perseus Books.

4 'Crossmodal processing' by Charles Spence, Daniel Senkowski and Brigitte Röder, 2009, Crossmodal Research Laboratory.

5 'Flavour: there's a lot more to it than meets the eye. (Or tongue, or nose, or ears...)' by Pete Brown, 2013, petebrown.blogspot.co.uk.

6 Ibid. Pete Brown.

7 'A Matter of Taste', by Society for Neuroscience, 2011, brainfacts.org.

8 'Everyday fantasia: The world of synesthesia' by Siri Carpenter, 2001, apa.org.

9 UK Synaesthesia Association, uksynaesthesia.com.

10 'List of people with synesthesia', en.wikipedia.org.

11 Crossmodal Research Laboratory, Department of Experimental Psychology, University of Oxford.

12 'The Sweet Taste of Maluma: Crossmodal Associations Between Tastes and Words' by Anne-Sylvie Crisinel, Sophie Jones, Charles Spence, 2012, Crossmodal Research Laboratory.

13 'Predictive packaging design: Tasting shapes, typefaces, names, and sounds' by Carlos Velasco, Alejandro Salgado-Montejo, Fernandon Marmolejo-Ramos, Charles Spence, 2014, Crossmodal Research Laboratory.

14 'As bitter as a trombone: Synesthetic correspondences in nonsynesthetes between tastes/flavors and musical notes' by Anne-Sylvie Crisnel, Charles Spence, 2010, Crossmodal Research Laboratory.

15 condimentjunkie.co.uk/blog/2014/6/20/bittersweetsymphony.

16 'The taste of typeface design' by Carlos Velasco, Andy Woods, Sarah Hyndman, & Charles Spence, 2015, Crossmodal Research Laboratory.

17 'On the colour and shape of still and sparkling water: Insights from online and laboratory-based testing' by Mary Kim Ngo, Betina Piqueras-Fiszman, Charles Spence, 2012, Crossmodal Research Laboratory.

18 'Food Fight' by Steven Heller, 1999, AIGA vol. 17.

19 Design as a Main Course by C. Weese, 1999, AIGA vol. 17.

20 'Eat your words: Food as a system of communication' by Sarah Hyndman, 2001, London College of Communication.

21 Ibid. Sarah Hyndman.

22 'Visual elements of subjective preference modulate amygdala activation' by Moshe Bar and Maital Neta, 2014, Neuropsychologia.

23 The Total Package: The Secret History and Hidden Meanings of Boxes, Bottles, Cans, and Other Persuasive Containers by Thomas Hine.

24 Ibid. Thomas Hine.

25 'Determinants of feeling tone in type faces' by R C Davis, Hansel J Smith, 1933, Indiana University.

26 'An experimental study of the appropriateness of colour and type in advertising' by Gwendolyn Schillebi, 1935, Barnard College.

27 'Font Men' by Dress Code presented by AIGA, 2014, vimeo.com.

線上字體測驗調查請參考 typetasting.com

鏡像文字：把這一頁拿到鏡子前，看看藍色的字寫了什麼。

全脂
（字體：Cooper Black）

low calorie

低熱量（字體：Helvetica light）

柔軟享受
（字體：Flemish Script）

STRONG
POWERFUL

強壯有力

（字體：變瘦的 Helvetica black oblique）

速食（字體：VAG Rounded bold）

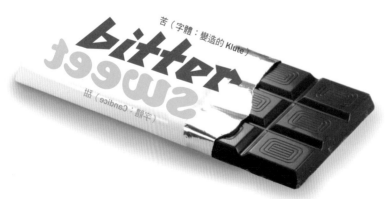

苦（字體：變造的 Klute）

苦（字體：Candice）

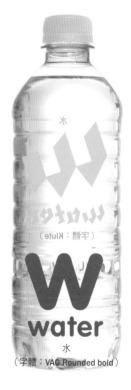

水
（字體：Klute）

W
water
水

（字體：VAG Rounded bold）

字型改變體驗

鏡像文字 ⦙ 鏡像文字
R ⦙ R

活力充沛（字體：Mateo）

ENERGIZE

放鬆（字體：Bodoni posel italic）

Relax

搖晃（字體：Klute）

Rain
Gone
消失（字體：Aspirin）

酸味
（字體：Drawn letters）

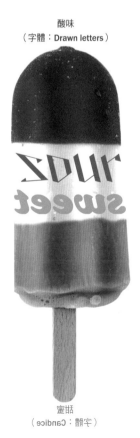

sour
sweet

甜蜜
（字體：Candice）

可樂（字體：Movavobe scirb）

cola

可樂（字體：Bauhaus light）

Altered
Experiences

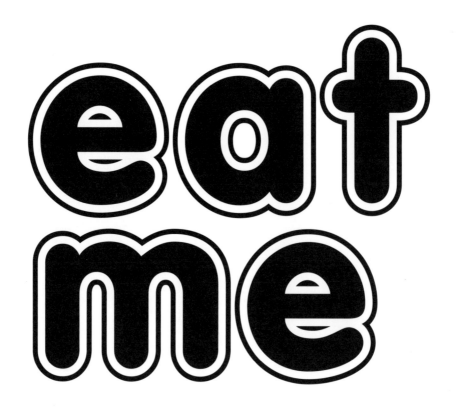

字體：VAG Rounded

酸甜字型實驗

你會需要兩顆糖果，例如口味和顏色相同的雷根糖或水果口香糖。

吃我 #1

看著上面的「吃我」兩個字，一邊吃掉第一顆糖果，
感受一下它的口味並且評分。
然後翻到第 116 頁。

這顆糖果有多甜？（0 ＝不甜、10 ＝極甜）

0	1	2	3	4	5	6	7	8	9	10
□	□	□	□	□	□	□	□	□	□	□

這顆糖果有多酸？（0 ＝不酸、10 ＝極酸）

0	1	2	3	4	5	6	7	8	9	10
□	□	□	□	□	□	□	□	□	□	□

閱讀本章之前，請先進行第 114 頁和第 116 頁的甜酸字型實驗。

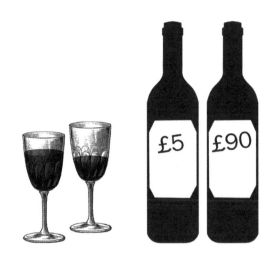

「告訴你食物好不好吃的不是你的嘴巴，而是你的大腦。」參加完愛丁堡國際科學研討會的感官晚宴後，啤酒專家彼特・布朗（Pete Brown）這麼說。我們在進食的時候，會同時接收不同感官傳來的大量訊息；將這些訊息統整並轉化為進食體驗，則是大腦的工作。你所嚐到的「味道」不是發生在嘴巴裡，而是發生在腦袋裡，因為口味「只不過是神經元發射的訊號」[1]。你嚐到的食物味道可以被其他因素影響或改變，換句話說，你對食物的預設期望可以改變你吃東西的實際體驗。

查爾斯・史賓賽教授（Charles Spence）在他的 TED 演講中解釋，假如你告訴某人一瓶紅酒是 90 英鎊或 5 英鎊，即使喝的是同一瓶酒，喝下 90 英鎊那瓶酒的人會覺得喝起來比較開心。他也發現，如果知道隔天早上吃的阿斯匹靈要價 5 英鎊，那減緩疼痛的效果顯然比吃 1 英鎊阿斯匹靈的人來的「更有效」[2]。

普里莫・安傑利（Primo Angeli）說：「包裝的戲劇化效果總會讓你對產品有更高的評價。」

在根據名廚布魯門索（Heston Blumenthal）與史賓賽的研究而設計的示範會上，我第一次體會到這件事。我們一邊品嚐威士忌，背景播放著火在燃燒的霹啪聲，牆面上蒼白的樹幹投影。杯裡的酒喝起來濃烈且帶有煙燻風味。接著，霹啪作響的火變成了高頻率的叮噹聲，樹變成了深紅色的燈光，喝到一半的威士忌突然之間變甜了——煙燻風味完全消失不見了！這個實驗解釋了人們對於味覺的感受是可以改變的，因為其中有 20% 是由顏色、燈光和聲音構成。

大衛・路易斯博士（David Lewis）請兩組人分別閱讀一份描述「口感豐富、奶味濃郁」的番茄湯的介紹文字，唯一的差異是其中一份用 Courier 字體，另一份則是 Lucida Calligraphy 字體。受試者喝完湯之後，就口味、新鮮程度和個人喜好進行評分。路易斯發現閱讀 Lucida Calligraphy 字體的人給的評分比較高，其中有 64% 的人認為口味比較好、比較新鮮，也比較合胃口。有兩倍的人表示很有可能會自己買來喝。字體為受試者預設了情境，讓他們對這碗湯留下更好（或更糟）的體驗。

Rich &
Creamy
Tomato
Soup

字體：Courier

*Rich &
Creamy
Tomato
Soup*

字體：*Lucida Calligraphy*

國王的新衣

行銷心理學家路易斯・切斯金（Louis Cheskin）在一九三〇年代進行的研究中，證明

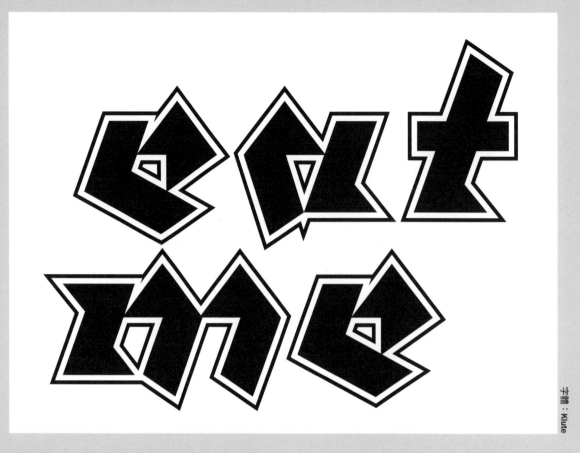

字體：Klute

吃我 #2

看著上面的「吃我」兩個字，然後吃下第二顆糖果，
感受一下它的口味並且評分。

這顆糖果有多甜？（0 ＝不甜、10 ＝極甜）

0	1	2	3	4	5	6	7	8	9	10
□	□	□	□	□	□	□	□	□	□	□

這顆糖果有多酸？（0 ＝不酸、10 ＝極酸）

0	1	2	3	4	5	6	7	8	9	10
□	□	□	□	□	□	□	□	□	□	□

Ice Cream A

Ice Cream B

Ice Cream C

Ice Cream D

Ice Cream E

Ice Cream F

Ice Cream G

ICE CREAM H

哪個最甜？_____ 哪個是冰沙？_____ 哪個最貴？_____ 哪個最便宜？_____

哪個熱量較低？_____ 哪個口感最濃郁？_____ 哪個最吸引人？_____

了包裝的外觀對餅乾、湯和啤酒的口味有著戲劇化的影響。他將這種「從外包裝承諾的想像體驗，轉移到實際品嚐食物的體驗」的效果稱為「感官移轉」（sensation transference）[6]。

商品包裝究竟是如何趁我們不注意的時候影響了我們？作家湯瑪斯・海茵（Thomas Hine）認為，「我們都太習慣對包裝視而不見，所以就算它擺在我們眼前，我們也看不到」。他同時指出，我們在逛超市時會體驗到所謂「視覺超載」，而我們處理的方式是不要刻意或有意識地去看每個東西；但我們「還是看了很多東西」，因為我們的潛意識不由自主地接收了包裝和字體隱藏的訊息[7]。根據設計師普里莫・安傑利的說法，包裝容納商品、保護商品，提供關於內容物的資訊並且替它做廣告。包裝必定會藉由「引誘最原始的衝動」，來激發我們對產品的渴求與渴望。從一八〇〇年代起，當食物漸漸變成大量製造的產品，生產者發現他們可以利用包裝來鼓勵人們購買。直到今天，商品包裝不僅成為特定產業，人們更在上頭投入了大量的資金。

親身實驗

在本頁上方的冰淇淋測驗，你的回答是什麼呢？通常線條圓滑的字體（A、D、F和G）讓人容易聯想到甜的、味道濃郁豐富的食物，尖角形狀（B）則看起來味道較酸，比方柑橘冰沙；筆畫纖細或是風格華麗的字體（E、G）被認為比較昂貴，而粗體和機械造型的文字（D、H）則顯得較為廉價。哪一種冰淇淋最吸引人，則是取決於你的偏好。有的人喜歡全脂的濃郁享受，有的人只需要一份清爽的冰沙。

在超市裡，低熱量食品或是健康食品常選用線條筆畫較細的字體，像是上圖範例E（或見第108頁）。瘦巴巴的字母和空曠的畫面，讓人瞥一眼就知道這包食物的熱量一定高不到哪去。當我購買它的時候，我已經預想得到自己吃完這頓還是會覺得餓。我購買它是因為我覺得自己應該這麼做，不是因為我被它所誘惑。包裝設立了一個期望值，影響我實際享用食物的感受。既然如此，我會希望即使是健康的選項也可以說服我，告訴我它們吃起來也很令人滿足。

我曾經在一場字體試用會上，和大家進行第114和116頁的甜酸字型實驗。我發給一百位參加者每人兩顆雷根糖，都是同樣顏色和口味。吃一顆的時候看著圓弧形狀的文字（第114頁），吃另一顆的時候看著尖角形狀的字體（第116

頁）。兩個字體的顏色都是黑白色，只有形狀不同。觀看者認為看著尖角造型文字所吃的糖果吃起來酸了11%，看著圓弧字體吃下去的糖果嚐起來甜了17%。結果字體改變了糖果的口味[8]。

　　每次我做這個實驗，得到的結果都很相似。你的答案又是什麼呢？

　　我也曾用餅乾來做實驗，將它們做成不同的字型，有些嚐起來比較鹹，有些嚐起來比較酥脆。這個實驗的設計其實不怎麼科學，結果比較戲劇化。然而跨感官研究室也開始進行這方面的研究，他們用更科學化的條件來進行比對，並且同樣證實了這個結果。不論是商標或者字體，只要是看著不同的形狀，都可以改變我們對味覺的感受。一旦加入顏色、質地和影像，效果就會變得更強。

字型安慰劑

　　現代社會的肥胖症、糖尿病和心血管疾病已經氾濫到災難般的程度。我們越來越少下廚，並且消費越來越多包裝食物[9]。根據英國政府的統計，英國大部分的人都有過重或肥胖的問題，其中有61.9%是成人，28%則是年紀在二到十五歲的孩童和青少年[10]。政府針對降低肥胖人口、宣導節制飲食規劃出有一套指導方針，同時積極鼓勵食品商少用那些容易過量而對人體有害的成分（例如鹽和脂肪）[11]。英國減鹽健康團體提議，食品產業應在未來的五年內將減少50-60%的鹽分添加[12]。

　　研究結果顯示，我們的確有能力透過包裝設計，來改變食物的口味。這項結果能不能應用在好的方面呢？就像是安慰劑一樣，我們可以透過包裝，讓食物嚐起來更甜、更鹹或更油脂豐美，然後減少食物中實際的調味劑添加量嗎？然而這麼做，食物的口味真的不會變嗎？

　　近期科學界已經開始研究如何運用多重感官的錯覺，讓食物中的糖分、鹽分和脂肪降低，卻不會影響嚐起來的美味感受[13]。

字體

第 117 頁

冰淇淋測驗：A. Cooper Black / B. Cinema Gothic / C. Balega / D. VAG Rounded / E. Helvetica light / F. Candice / G. Flemish Script / H. Impact

參考資料

1 'Flavour: there's a lot more to it than meets the eye. (Or tongue, or nose, or ears...)' by Pete Brown, 2013, petebrown.blogspot.co.uk.

2 'Expectations of pleasure and pain' by Professor Charles Spence, 2014, TEDxUHasselt.

3 'Upscale, Downscale: We Are What We Eat' by Ellen Shapiro, 1999, AIGA vol. 17.

4 'The Singleton Sensorium' by Condiment Junkie, condimentjunkie.co.uk.

5 The Brain Sell, When Science Meets Shopping by Dr David Lewis, 2013, Nicholas Brealey Publishing.

6 The Total Package, The Secret History and Hidden Meanings of Boxes, Bottles, Cans, and Other Persuasive Containers by Thomas Hine, 1998, Little, Brown and Company.

7 Ibid. Thomas Hine.

8 Typetasting with Sarah Hyndman and Design Week, London Design Festival at the V&A, 2014, londondesignfestival.com.

9 'Eat your words: Food as a system of communication' by Sarah Hyndman, 2001, London College of Communication.

10 'Policy: Reducing obesity and improving diet', 2013, gov.uk.

11 Ibid. gov.uk.

12 Committee on Medical Aspects of Food, Recommendations made about salt, 1994, actiononsalt.org.uk.

13 The ICI Report on the Secrets of the Senses, 2002, The Communication Group, London.

線上字體測驗調查請參考 typetasting.com

IMAGINED

Placebo

Nutrition Facts

Total Sugar 28g 　　　　9%

Actual Sugar 23g

Imagined Sugar 5g

營養成分

總計分量
實際分量
想像分量

Placebo

Nutrition Facts

Total Salt 0.53g 　　　　9%

Actual Salt 0.43g

Imagined Salt 0.1g

ADDITIVES

Imaginary **sweet**

Imaginary *salty*

Imaginary **crunchy**

吃起來甜甜的　　　　　　吃起來鹹鹹的　　　　　　吃起來很酥脆

13

可食用的字體

Edible

Type

可食用的字體

我發現把字體變成食物是個開啟話題的好方法，大家會熱烈地討論起關於字型的體驗，例如 Times New Roman 吃起來會是什麼味道，或者 Helvetica 會是哪種起司。這些對話聽起來非常字型學。某些食譜還會應用字體的起源，我們可以邊做點心邊探索字體的歷史，對於教授與學習字體是個很棒的點子。

精選餐盒

這些餅乾盒最初是做來慶祝字體試用會的第一個聖誕節，每個盒子裡都放了三種字體形狀的食物，附上一張巧克力禮盒風格的說明紙條[1]。

Impact, Helvetica, Comic Sans

眼球雜誌（Eye magazine）收到餐盒之後，對每個字體的口味、口感、形狀以及契合度進行評論。以下記錄了他們的一些意見，你可以到他們的部落格看完整評論[2]。

Impact：摻了辣椒的黑巧克力

筆畫極粗的無襯線字體，壓縮了字母的留白空間。傑佛瑞·李（Geoffrey Lee）在一九六五年設計了這個字體，用於報紙頭條，以抓住讀者的注意力。摻有辣椒的黑巧克力粗體字，就像朝你臉上來一記正拳。

傑·布蘭：「Impact 就該是帶點驚喜的黑巧克力。」

莎拉·史奈斯：「黑巧克力的豐富口感加辣椒的辛香衝擊，讓味蕾留下深刻印象。」

Helvetica：鹹香可口的薄餅

一九五七年由麥斯·米汀格（Max Miedinger）和愛德華·霍夫曼（Eduard Hoffmann）設計的新哥德風格無襯線字體，它的中立特性讓它無所不在。鹹香可口的簡單薄餅，帶有淡淡的風味，能夠搭配任何配料。

珍娜·蘇斯：「實用而且安全，沒有驚喜。」

傑·布蘭：「配點起司應該會很不錯。」

Comic Sans：跟跳跳糖溶在一起的糖果

文森·康奈爾（Vincent Connare）在一九九四年創作出的休閒風格手寫體，靈感來自漫畫書的字母，讓人又愛又恨。它被做成彩色、極甜的糖果，裡面還摻了跳跳糖。

賽門·艾斯特森：「帶有罪惡感的甜蜜歡愉。」

約翰·華特斯：「Comic Sans 值得更好的。」

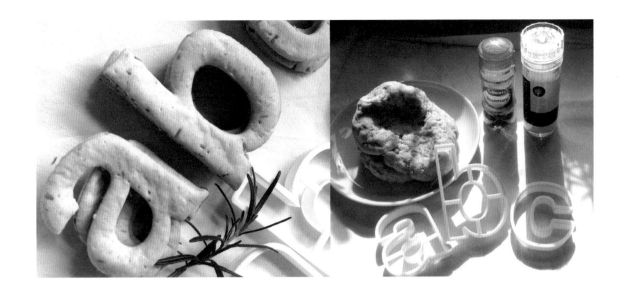

Helvetica

食譜：迷迭香 Helvetica 字母餅乾

Helvetica 是易讀性高的中性字體，是隱形的文字攜帶者，不會以字母本身的形狀為內文添加任何隱藏的意義。

Helvetica 的食用版本也反映了這些特質，這種鹹味的薄餅口味清淡，可以搭配任何食物而不影響風味。撒上一點鹽巴，還有少許的迷迭香，稍微妝點出瑞士阿爾卑斯山的風格。

這些薄餅是用 3D 列印的餅乾模切出來的，你也可以自行列印出你選擇的字母來製作模板。

食用建議：可以當做澱粉類主食，佐餐食用。適合存放於廚房櫥櫃，當做每天的零嘴。最適合搭配起司、冷肉或美味沾醬。

材料
中筋麵粉 200 公克
泡打粉 1 茶匙
奶油 50 公克，切成小丁
乾燥迷迭香 2 茶匙
海鹽

作法
將烤箱預熱至攝氏 175 度 / 華氏 350 度 / 轉盤刻度 4。在烤盤上塗一層薄薄的油，並放上防沾黏的烘焙紙。

1. 混合麵粉、泡打粉、奶油、迷迭香和一搓海鹽，攪拌直到與奶油均勻融合。
2. 加入 4 茶匙的水，攪拌成團。如果覺得麵團很乾，多加點水，持續搓揉直到麵團柔軟但不沾手。
3. 在撒了麵粉的工作平臺上擀開麵團，能擀多薄就擀多薄，越薄越好。
4. 用餅乾模或者你剛剛準備的模板來切出餅乾的造型。
5. 將切好的餅乾麵皮放到烤盤上，在表面刷上水、撒點海鹽。拿把叉子在餅乾上刺幾下。
6. 烘烤 10 到 15 分鐘，直到餅乾變得乾爽但不要烤到上色。取出後放金屬架上放涼。

Baskerville

食譜：**Baskerville 伯爵茶餅乾**

　　Baskerville 是傳統的襯線字體，由印刷商兼字體設計師約翰・巴斯克維（John Baskerville）於一七五〇年代設計出來的。這種字體非常容易辨識，視認性高，適合每天使用，禁得起時間的考驗。

　　Baskerville 出現的時代，正好是科技開始發展、交通逐漸進步的時代。新奇的異國食物也因此可以大量進口，茶變成了「國民飲料」。Baskerville 的食用版本正是伯爵茶餅乾，完美詮釋了十八世紀風味。

　　這些薄餅是用 3D 列印的餅乾模切出來的，你也可以自行列印出你選擇的字母來製作模板。

　　食用建議：這些餅乾有高雅深刻的風味，除了可以當做點心，也足以應付正式場合。最好搭配一壺茶一起享用。

材料
奶油 200 公克
白砂糖 200 公克
低咖啡因的伯爵茶葉 2 茶匙，磨成細粉
放養雞的雞蛋 1 顆，稍微攪打
中筋麵粉 400 公克

作法
將烤箱預熱至攝氏 175 度 / 華氏 350 度 / 轉盤刻度 4。在烤盤上塗一層薄薄的油，並放上防沾黏的烘焙紙。

1. 用木湯匙把磨細的茶葉、奶油和糖攪打至乳霜狀，再加入雞蛋攪打直到混合均勻。加入麵粉，攪拌成麵團。
2. 將麵團搓揉成球狀，用保鮮膜包起來，放進冰箱冰一個小時。
3. 在撒了麵粉的工作臺上把麵團擀成約 5 公分厚。
4. 用餅乾模或者你剛剛準備的模板來切出餅乾的造型
5. 將切好的餅乾麵皮放在烤盤上，在表面刷上一層蛋液、撒點茶葉粉。
6. 烘烤大約 8 分鐘，直到變成金黃色。取出後放在金屬架上放涼。

Burlingame

食譜：自由選配的 Burlingame 糖果 [5]

蒙納字庫公司（Monotype）和麻省理工學院（MIT）一起進行研究，探討什麼樣風格的字體可以讓駕駛開車時往外瞄一眼的時間減到最低 [6]。他們發現字母造型有清楚分別的人文主義風格無襯線字體最有效率。這項研究發現為卡爾‧克羅斯格洛夫（Carl Crossgrove）帶來 Burlingame 的設計靈感。

這個字體的食用版本重現了長途汽車旅行的風味，呼應了該字體背後的設計理念。

咖啡薄荷甘草牛奶糖

一半字母是以甘草糖風味的牛奶糖製作而成，希望能創造出汽車黑色皮革座椅或塑膠儀表板的觸感。做成咖啡和薄荷口味，則是為了重現休息站外帶咖啡和薄荷糖讓人「保持清醒」的旅途體驗。

充滿活力的檸檬字母凍

用檸檬果凍做成會發光的數字和字母，看起來和聞起來都活力充沛；和濃濃的咖啡口味形成對比，深色的甘草糖讓它們看起來閃閃發光。

食用建議：用休息站販賣部的塑膠袋，把糖果字體一個個包裝起來，最好可以在長途車程中食用。

這些糖果是為了蒙納字庫公司特別設計的。你可以在字體試用的部落格中找到食譜 [7]。

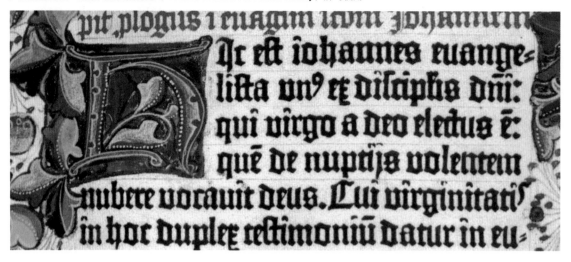

可食用的字體歷史

在一四五〇年代的德國，中世紀字體（Blackletter）是第一個被用於印刷的字體。這種字體是根據抄寫員細緻的筆跡所開發出來的（見第 47 頁）。

我建議把這個字體當做字型饗宴的餐前小點，讓賓客可以跟隨每一道菜穿越字體的歷史。從印刷術的發明做為前菜，最後由象徵科技進步與未來奇想的創意字體做為結束的甜點。

古騰堡聖經開胃小點

在切片的黑麥麵包擺上香料調味的肉品和醃漬水果，做出這道華麗花飾的字母。這種流傳已久的麵包在一四〇〇年代是德國的主食。「切片麵包」也用來隱喻印刷術使得機械複印成為可能。

肉和水果混合中世紀的香料和天然食物色素，讓這個雕刻般的華麗文字充滿生命力。書頁上用可食用墨水印出舊時代風格的字體，讓它看起來像是來自古騰堡聖經（如上圖）。

把你說的話吃下去

我經常詢問大家：你覺得字型吃起來會是怎麼樣的？英國國家廣播電台的地區電臺主持人尼克・柯弗（Nick Coffer）認為，「Comic Sans 字體是巧克力脆片奶昔，上面放了蒼白的棉花糖，並且灑上一點糖霜，或許還有一些蜜餞」[8]。

倫敦的計程車司機阿金覺得 Times New Roman 字體是「全套英式早餐」，就像一份《泰晤士報》，是每天必吃的餐點，而且是令人滿足的那種。

伯明罕城市大學的學生埃德娜・馬和伊恩・阮說 Courier 字體是壽司捲，整齊的海苔與餡料中間的白飯，就像這個字距一致的字體。他們的同學大衛・韓賽爾覺得 Didot 字體吃起來像經典的法式馬卡龍，而且是覆盆子奶油口味的。

你會選擇製作哪一種字體呢？它嚐起來又會是什麼味道？

烤一批 Futura 字母餅乾

卡琳娜‧蒙格做的字母甜甜圈

黑麥麵包上放著起司片做成的特粗字體

愛麗絲‧瑪西利用辣椒和醬油寫書法

參考資料

1 'What does type taste like?' by Sarah Hyndman, 2014, typetastingnews.com.

2 'Type on the tongue', Eye magazine blog.

3 'Helvetica water biscuits recipe' by Sarah Hyndman, 2014, typetastingnews.com.

4 'Baskerville Earl Grey tea biscuits recipe' by Sarah Hyndman, 2014, typetastingnews.com.

5 'What would Monotype's Burlingame typeface taste like?' by Sarah Hyndman, 2014, typetastingnews.com.

6 'Monotype Introduces the Burlingame Typeface Family', press release by Monotype, 2014, monotype.com.

7 Ibid. Sarah Hyndman.

8 'Talking "fonts" ' on BBC Three Counties Radio, 2014, typetastingnews.com.

線上字體測驗調查請參考 typetasting.com

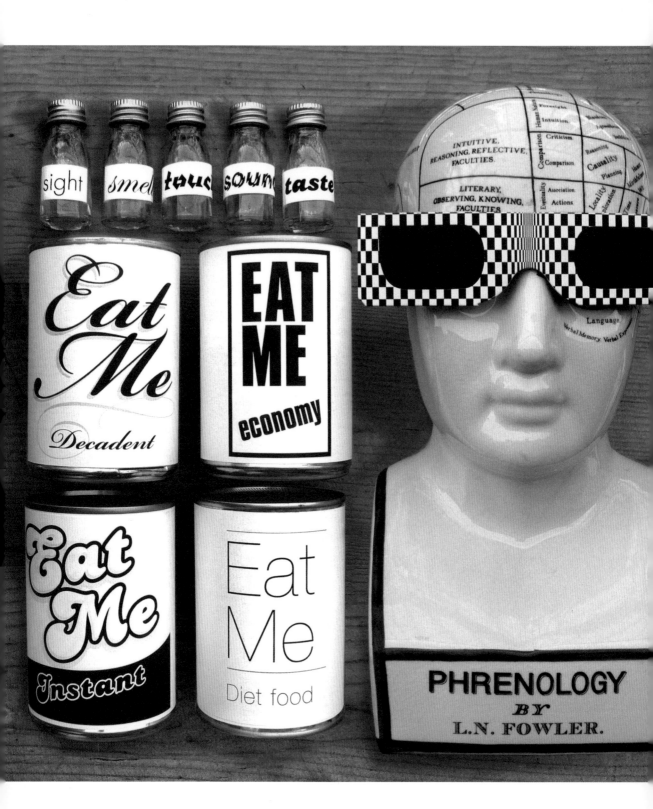

附錄

Appendices

字體試用實驗和調查

很多字體研究將焦點放在視認性的探索，並關注於字型的設計模式以及它們如何發揮作用。我則是對人們在情感上如何回應字型更充滿興趣。為了了解這一切，與廣大群眾對話對我來說非常重要。我開始持續進行「人類實驗」，像是籌辦字型試用活動、發明字型遊戲，還有一大堆問卷。

當初的目的是為了驗證，測試我身為平面設計師所做的假設，比方說，是不是每個人對字體個性的認知都差不多？我尤其想知道非設計師專業的字體消費者，他們對字體有何反應。

我喜歡用這些有趣的實驗來開啟話題，並且扭轉「字型學是屬於學術專家的無聊東西」這樣先入為主的偏見。字型學是非常有表現力的，它將文字化為實際的符號，它就是我們的聲音看起來的樣子，讓我們可以藉由視覺來溝通、傳達意義。字型反映了我們的日常生活，從嚴肅高深到大眾流行文化，而我們談論它的方式也可以反映出我們的文化認知範圍。

這些實驗調查意在蒐集資訊，同時開啟對話。大部分測驗可見於線上字體測驗網站，雖然有些活動是由其他單位舉辦，而且跟字型學沒有太大關係。

這些試用調查並非在嚴格的科學實驗條件下進行，但仍蒐集到十分可觀的資訊，足以做為未來跟科學家們共同研究的潛在參考。最近他們已針對這些調查的某些想法開始進行研究。

字體的個性
（第 80 至 85 頁）

不同的字體有不同的人格特性？受試者會隨機被分配到一個字體，並回答相關問題。至今每個字體平均收到兩百五至三百五十個回覆。

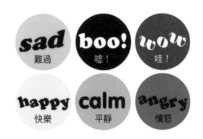

字型與情緒
（第 66、71 頁）

你從不同的字體和字母樣式中看見了什麼情緒？此項測驗的難度為入門等級，目標對象以非設計師為主，至今有將近兩千個人參加。

「吃我」字型測驗
（第 104、108、110、114、116 至 118 頁）

這一系列研究字體與味覺關聯的調查，同時探討了商品包裝上及商標字體所使用的視覺符碼。我們不僅在網站上，也在字體試用會上進行了各式各樣的調查。

字型心理測驗
（第 4 至 5 頁、第 88 至 89 頁、第 92 至 93 頁）

你所選擇的字體反映了你的價值觀和審美觀嗎？受試者從我們提供的字體選項中進行選擇，並且會收到一份有趣的人格分析。事後我們會詢問他們，覺得這些性格分析有多準確。這一系列測驗是在字體試用會上中進行。

字型與味覺

（第114頁、116頁、117至118頁）

看著不同的字體，也可以影響糖果的口味嗎？這項測驗是在字體試用會上進行。

字型與心情

（第66至69頁、第71頁）

各式各樣的調查，包括字體的形狀、線條、方向性、粗細對比等，看它們如何影響觀看者的心情。這些測驗的結果是可以交互參照的。

字體與酒吧

（第18頁、第53頁、第133頁）

光是看招牌的字體風格，猜得出它是哪種類型的酒吧嗎？這個測驗將字體和酒吧配對，參加者至今超過三百人。

字型與聲音

（第39至41頁）

這項調查目的是想了解不同的字型是否會給人不同的聲音印象。有些測驗是用眼睛看，有些則需要帶著耳機，將聲音和字型配對。參加者至今超過五百人。

字體與氣泡

（第105頁）

哪個字體看起來有最多氣泡並充滿活力，哪個看起來最平靜？這項調查的目的是為了辨認出字體的哪些特性，會讓它看起來較動態或較靜態。參加者至今超過五百人。

苦甜測驗

（第104頁）

我想研究是否可以用特定的字體來代表不同的食物口味。這項實驗目前仍在進行中，約已有一百七十人參加。

字體約會遊戲

（第93至99頁）

受試者被要求選擇一個字體來代表自己，參加快速約會活動，然後再選出約會、拒絕和當朋友就好的字體。這項測驗是要研究我們是否從字體看見個性，進而反映我們和身邊的人的關係。參加者至今超過五千人。

線上字體普查（其中三個字體）

（第81頁）

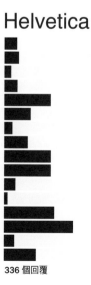
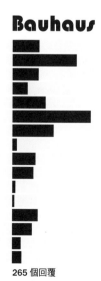

	Garamond	Helvetica	Bauhaus
有遠見的人			
藝術家			
反叛者			
激勵者			
理想主義者			
表演者			
弄臣			
發號施令者			
思考者			
知識分子			
智者			
君王			
實踐者			
普通人			
培育者			
領袖			
	316 個回覆	**336** 個回覆	**265** 個回覆

線上字體測驗調查結果：受試者根據字體風格，描述他們覺得這是哪種類型的酒吧。此測驗結果可以和第 53 頁的酒吧小測驗互相參考比較。

字體：Didot
吵雜．雅緻．葡萄酒酒吧
下班後喝一杯．咖啡和酒精
精緻洗練．城市上班族
高於平均收入的消費

字體：Copestic
裝飾主義．厚臉皮．雞尾酒
小酒館．女人．富麗堂皇
琴酒．禁酒．葡萄酒酒吧
小玻璃杯．價錢昂貴

字體：Engravers' Old English
古老的英式酒吧．啤酒
恰到好處的酒鬼．賣酒
開業很久．幽暗的光線
傳統．小酒館

字體：Cooperplate
鄉村酒吧．有開火煮食
傳統．昂貴．在法院隔壁
溫暖．中產階級．酒吧貓咪
觀光客喜歡光顧的地方

字體：Flemish Scipt
花俏．過時．中年．白蘭地
有點裝模作樣．昂貴
年長的客群．香檳

字體：Trajan
高檔．體面．正式．有禮貌
精明幹練．葡萄酒酒吧
連鎖酒吧．食物好吃．傳統
有教養的．定價過高
不通風

字體：Buffalo Gal
鄉村．沙龍．新西部
鄉村音樂．刺青．漢堡
威士忌．便宜輕鬆的酒吧
丹寧布．適合吃早午餐

字體：Amelia
年長者．主題酒吧．嬉皮
經典搖滾．六〇年代酒吧
向披頭四致敬的酒吧．怪異
節奏強勁的放克音樂．便宜
果味濃厚的雞尾酒

字體：Cooper Black
海邊．度假村．復古．廉價
划算的酒吧．大型遊戲機臺
溫啤酒．先喝一杯再說

字體：Times New Roman
知識分子的酒吧．乏味
無趣．下班後的人．琴湯尼
連鎖酒吧．不會太昂貴

字體：Braggadocio
位於市中心．休閒．復古
年輕．飯店酒吧．雞尾酒
很酷的東西．機場．古怪
色彩明亮

字體：Mesquite
花生．龍舌蘭酒．威士忌
朦朧的沙龍．鄉村靈魂樂
動物填充玩具．美國
騎車的人和年長男子

字體：Helvetica
基本而且乏味．只收現金
狹窄的室內空間．金屬家具
社區型酒吧．廉價的裝飾
喜怒無常的酒吧員工．便宜

字體：Fette Franktur
重金屬音樂．海濱酒吧
大家都留著鬍子．德國啤酒
烤好的塔派．麥酒．小鎮
苦味．陰暗而且煙味瀰漫

字體：Comic Sans
給小孩喝果汁的吧檯．咖啡
便宜的食物．不存在的事物
背包客棧．基本款的飲料
不怎麼酷

字體：Caslon Tiltling
會議．城市．律師．醫師
昂貴．穿西裝．世故洗練
假裝沒喝醉．古典樂

字體：Onyx
好吃的酒吧．高檔．雞尾酒
裝模作樣．大聲．跳舞
昂貴的俱樂部．吸菸區
引人入勝的外裝潢

字體：Stencil
鑲嵌在牆壁中的自動提款機
小鎮邊緣．喝到飽．便宜
油漬搖滾．歡樂時光
便宜的一口烈酒．學生

字型心理測驗（解答）

搭配你在本書開頭所選擇的字型，閱讀以下的個性分析。

選項 1

選項 2

選項 3

你的價值觀很傳統，可能偶爾有一點完美主義。

你偏好充滿知識或者學術風格的對話，而非情緒化的。你的風格是安靜優雅，跟浮誇沾不上邊。你看起來聰慧又有點保守，但你很直接也不老派。

你的閱讀量很大，而且喜歡搭配一杯仔細沖泡的茶。

你的朋友信任你，認為你可以提供見多識廣而且深思熟慮的意見，如果你不知道答案，你會直說（而不是隨便編造點東西）。

令你快樂的祕密嗜好：當你拆開某個新東西的包裝，像是皮夾、提包或者剛印好的書本時，你會很享受那個氣味。

Baskerville 是傳統的襯線字體，在一七五〇年代由約翰·巴斯克維爾（John Baskerville）在英格蘭的伯明罕設計的。

你為人實際又多才多藝，儘管沒有經驗也能做好很多事情。你做事的方法務實冷靜，可能給人保守而且不太冒險的印象。

你喜歡保持中立觀點，在說出深思熟慮的意見之前會先評估狀況。遇到火爆場面，你經常是那個居中調解的人。

你的心中隱藏著一位極簡主義者，喜歡住在整齊不凌亂的環境，最好附帶可以看到地平線的景致。

令你快樂的祕密嗜好：為了時尚活動或者氣派花俏的派對盛裝打扮。你的外表會給人一種勉強參加的印象，但私底下你其實很享受。

Helvetica 是新派怪誕無襯線字體。由麥斯·米汀格（Max Miedinger）和同事們在一九五七年創作出來的。

你表現得沉著而且深思熟慮，這麼做會讓你覺得自己很重要。然而表面的自信隱藏了你比較拘謹的個性。你會觀察其他人，但比起躲在角落偷偷觀察，你寧願大方地站到房間中央，被大家看見。

你總是明確地知道什麼場合該穿什麼服裝，無論是時髦的派對，或者週末休閒出門玩樂。你認為正是那些細節和裝飾，最能顯示一個人的個性。

令你快樂的祕密嗜好：偶爾做一些任性放縱的事情，像是一邊泡澡一邊吃巧克力，或是穿著夾腳拖鞋跳進泥地裡。

Didot 是現代樣式字體的經典代表，由費爾曼和皮耶·狄多（Firmin & Pierre Didot），於十八世紀末至十九世紀初在巴黎發表。

你是個覺得自己很現代化的傳統人士。

你能夠清晰地表達任何事情，你在電子郵件、簡訊和推特中都會使用正確的拼字和文法。但這並不表示你的個性過於拘謹、正式，事實上你完全不是這個樣子。

你有著鼓舞人心的外向舉止，偶爾會小小搞怪，讓親近的朋友覺得困擾。

你很實際，你總是知道什麼場合該做什麼，所以大家有問題或者需要建議的時候，經常都會想到你。

令你快樂的祕密嗜好：罵髒話。

Gill Sans 是人文主義風格的無襯線字體，由艾瑞克·吉爾（Eric Gill）於一九二〇年代在英格蘭設計。

你有顆安靜、穩定的心，這表示你不需要大吼大叫來獲得別人的注意。雖然你不一定想要當領導，但你就是個天生的領導著。

你喜歡腳踏實地的感覺，熱愛戶外活動，享受開闊的空間，還有漫步在鄉間的自由感。

你是個實際的人，遇到待解決的問體，你會自己想辦法解決，而不是把這個工作委託給其他人。

你是個實踐者而非思想家，而且你喜歡把看法都藏在心底。

令你快樂的祕密嗜好：享受傷感的時刻，像是在黑暗中為了多愁善感的電影而哭泣。

Clarendon 被歸類為粗襯線字體，一八五〇年代由羅伯特·貝斯里（Robert Besley）在英格蘭所創作。

字型術語與解剖

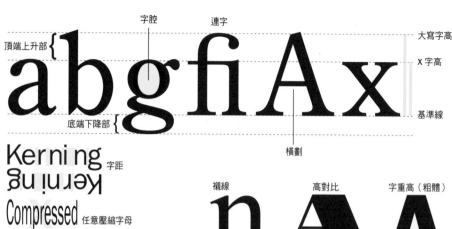

頂端上升部 { abgfiAx

字腔　　　　連字　　　　　　　　　　大寫字高
頂端上升部 {　　　　　　　　　　　　　X 字高
底端下降部 {　　　　　　　　　　　　　基準線
　　　　　　　　　　　横劃

Kerning 字距
Kerning

Compressed 任意壓縮字母

Stretched
任意延展字母

ag ag n 雙層結構　單層結構

襯線　　　高對比　　　字重高（粗體）
n A A A
無襯線　　無對比　　　字重輕（細）
n A A

標題
Headline
正文
Lorem ipsum dolor sit amet, consectetuer adipiscing elit, sed diam nonummy nibh euismod tincidunt ut laoreet dolore magna aliquam erat volutpat. Ut wisi enim ad minim veniam, quis nostrud exerci tation ullamcorper suscipit lobortis nisl ut aliquip ex ea commodo consequat.

靠左對齊
Lorem ipsum dolor sit amet, consectetuer adipiscing elit, sed diam nonummy nibh euismod tincidunt ut laoreet dolore magna aliquam erat volutpat. Ut wisi enim ad minim veniam, quis nostrud exerci tation ullamcorper suscipit lobortis nisl ut aliquip ex ea commodo consequat.

靠右對齊
Lorem ipsum dolor sit amet, consectetuer adipiscing elit, sed diam nonummy nibh euismod tincidunt ut laoreet dolore magna aliquam erat volutpat. Ut wisi enim ad minim veniam, quis nostrud exerci tation ullamcorper suscipit lobortis nisl ut aliquip ex ea commodo consequat.

置中
Lorem ipsum dolor sit amet, consectetuer adipiscing elit, sed diam nonummy nibh euismod tincidunt ut laoreet dolore magna aliquam erat volutpat. Ut wisi enim ad minim veniam, quis nostrud exerci tation ullamcorper suscipit lobortis nisl ut aliquip ex ea commodo

左右對齊
Lorem ipsum dolor sit amet, consectetuer adipiscing elit, sed diam nonummy nibh euismod tincidunt ut laoreet dolore magna aliquam erat volutpat. Ut wisi enim ad minim veniam, quis nostrud exerci tation ullamcorper suscipit lobortis nisl ut aliquip ex ea commodo consequat. Duis

頂端上升部（ascender）
小寫字母超過 x 字母高度的部分

正文（body copy）
文章中主要的閱讀內容（見上方右側）

書法的、手繪的（calligraphic）
受到手寫字的影響

大寫字高（cap-height）
大寫字母的高度

置中對齊（centred）
（見上方右側）

對比（contrast）
字體筆畫粗細的比較

字腔（counter）
字母中間被圈起來的空間

橫劃（crossbar）
水平的筆畫

底端下降部（descender）
小寫字母低於基準線的部分

標題（display type）
通常用於版面開頭（見上方右側）

雙層結構（double-sstorey）
（見上方左側）

字型（font）
傳統上有特定尺寸、字重和風格的字體（見第 27 頁）

斜體（italic）
斜向右方的書寫體字母

左右對齊（justified）
（見上方左側）

字距（kerning）
兩個字母之間的距離

行距（leading）
兩行文字之間的距離（起源於手工排版的年代，在鉛字之間插入鉛塊來增加垂直距離）

固定字寬（monospaced）
所有字母寬度和字距都一致

像素（pixels）
影像顯示的基本單位

字級（point）
字體的大小尺寸，以 pt 表示單位

靠左對齊（ranged left）
（見上方右側）

靠右對其（ranged right）
（見上方右側）

無襯線（sans serif）
沒有襯線

襯線（serif）
字型筆畫末端的裝飾細節

單層結構（single-storey）
（見上方左側）

字型（type）
列印出來或者顯示在螢幕上的字母個體

字體（typeface）
特定的一組字型設計（見第 27 頁）

字型學（typography）
字型設計與文字編排的學問

字重（weight）
字體筆畫粗細

x 字高（x-height）
小寫字母的高度（圓弧形的字母會稍微超出基準線）

字體風格類別 *

中世紀字體

古英式字體
Old English

德文尖角體
Fraktur

中世紀童話故事風格
Medieval Fairy tale

襯線字體

羅馬碑文風格
Roman inscriptions

人文主義風格（威尼斯式）
Humanist（Venetian）

舊時代風格（格拉德式）
Old Style（Garalde）

傳統樣式字體
Transitional

現代樣式字體
Modern

寬面字體
Fat Face

壓縮字體
Condensed

裝飾風格
Decorative

粗襯線字體
Slab Serif

打字機風格
Typewriter

裝飾風格
Decorative

印刻風格
Engraved

雕刻字體
Glyphic

托斯坎風格
Tuscan

裝飾風格
Decorative

無襯線字體

哥德體
Grotesque

人文主義風格
Humanist

新哥德體
Neo-Grotesque

幾何風格
Geometric

包浩斯風格
Bauhus

裝飾藝術風格
Art Deco

荷蘭風格派
De Stijl

正式風格
Formal

休閒風格
Casual

新藝術風格
Art Nouveau

手繪風
Painted

■ 主要類別

■ 次要風格

中世紀字體（Blackletter）
模擬修士和抄寫員筆跡而發明的第一個印刷字體。

人文主義風格襯線字體（Humanist Serif）
第一種正式用於印刷的羅馬字體（Roman type），靈感來自義大利文藝復興時期學者的筆跡。

舊時代風格襯線字體（Old Style Serif）
字體較精緻優雅，至今依然流行。

傳統襯線字體（Traditional Serif）
這種字體有結實的直線、銳利的襯線，顯示出從舊時代到現代風格的轉移。

現代樣式襯線字體（Modern Serif）
隨著科技和紙質的演進，印刷這種極度精細字體已不再是問題。

粗襯線字體（Slab Serif）
這種字體有著粗重的襯線，常用於放大的字體，後來更常見於頭條新聞、廣告看板和海報上。

印刻風格（Engraved）
從碑文上頭的字體得到靈感。

雕刻字體（Glyphic）
這種字體常用在石頭上刻字，其形狀來自撰寫者的筆觸。

哥德無襯線字體（Grotesque Sans Serif）
早期的無襯線體，長得有點像襯線體，只不過少了襯線。

人文主義風格無襯線字體（Humanist Sans Serif）
字體形狀有手寫感。如果你試圖徒手畫出一個無襯線字母，彎曲的部分通常會出現人文主義風格般流暢的曲線。

新哥德無襯線字體（Neo-Grotesque Sans Serif）
第一個在商業上大受歡迎的無襯線字體，常令人聯想到瑞士現代藝術運動和極簡主義。

幾何風格無襯線字體（Geometric Sans Serif）
依照幾何圖形模式創造出來的字體，因為每個字母的形狀看起來非常相似，在某些情況下會顯得易讀性較低。

正式風格書寫體（Formal Script）
由書法大師的筆跡發展而成，例如喬治·畢克漢（George Bickham）和喬治·雪萊（George Shelley）。

休閒風格書寫體（Casual Script）
這種非正式的字母看起來像是人們快速寫出來的，在美國是很受歡迎的廣告看板字體。

* 許多字型設計師都曾針對各種字體的風格分類發表文章，尤其是馬克斯米蘭　瓦克斯（Maximilien Vox）於一九五四年提出的字體類別，由國際文字設計協會（ATpyl）採用（後來變成英國標準字體分類）。這個嚴格的分類系統出現在由電腦進行字體設計的年代之前，因此不包含隨著數位演進的字體。然而當你需要按時間順序檢視字體設計的演變時，這會是一個好用的工具。基於這本書的目的，我必須簡化分類，只留下「主要類別」和「附屬風格」。

字體索引

AdHoc 50
Aesthetique 51
Agincourt 34, 47
Algerian 50
Amadeo Script 90
Amelia 52
Anna Alternates 48
Anna Extended 48
Apple Chancery 86
Appleton 50
Arial 25, 33, 62, 67
Arial Rounded 94–99
Arkeo 38
Arnold Boecklin 19, 42
Aspirin 113
Avant Garde 70
Balega 2, 39, 117
Baskerville 24, 47, 50, 59, 87, 124
Bauhaus 80–85, 86, 113
Bell Gothic 25
Black Boton 38
Blackmoor 47
Blackoak 51
Bludgeon 42, 45
Bodoni 49, 80, 62
Bodoni Poster 41, 54, 67, 70, 71, 80–85, 113
Book Antiqua 92
Bookman Old Style 92
Braggadocio 80–85
Broadcast Titling 51
Brody 50
Burlingame 125
Candice 18, 71, 103, 104, 112, 117
Casablanca Antique 86
Caslon 24, 38, 47, 50, 57, 69, 70, 80, 87, 94–99, 113
Caslon Titling 48
Centaur 24, 47
Century Expanded 2, 62
Century Gothic 92
Chevalier 48
Chicago 76
Cinema Gothic 41, 71, 94–99, 117
Cinema italic 18, 54, 57, 67, 80–85

Clarendon 46, 54, 80–85, 90
Clearview 19
Cloister Black 87
Cocon 54, 80–85
Comic Sans 11, 31, 34, 42, 54, 59, 60, 80, 86, 122, 136
Commercial Script 86
Computer 52
Computer Modern 59
Copperplate 57, 80–85
Cooper Black 18, 33, 34, 56, 57, 67, 70, 71, 90, 112, 117
Courier 115, 126
Courier Sans 2
Curlz 38
Data 70 42, 70
Dex Gothic 52
Didot 24, 33, 34, 46, 47, 49, 54, 57, 70, 80, 80–85, 90, 94–99, 126
Didot Headline 49
Din 25
Duc de Berry 87
East Bloc 49
Eclat 94–99
Edwardian Script 18, 31, 45, 103, 112
Egyptian 24, 47
Enge Holzschrift 50
Engravers MT 48
Engravers' Old English 18, 24, 42, 47
Eurostile 52
Falstaff 50
Festival Titling 50
Fette Fraktur 107
Fette Gotisch 47
Flash 50
Flatiron 52
Flemish Script 18, 61, 33, 38, 42, 48, 112, 117
Footlight 62, 71
Footlight Italic 68, 69
Fournier 38
Fraktur 80
Frankfurter 86
Franklin Gothic 2, 18,

25, 38, 58, 70, 80–85, 94–99
French Script 90
Friz Quadrata 31, 50, 80–85
Frutiger 19
Futura 17, 25, 41, 45, 52, 62, 70, 71, 80–85, 87, 90, 92, 94–99, 103
Garamond 47, 70, 80, 80–85, 90, 113
Georgia 59, 62, 68, 71, 80–85
Gill Sans 19, 31, 39, 46, 50, 80–85, 90, 113
Gill Sans Shadow 50
Gotham 11, 19, 44
Goudy Ornate 87
Goudy Text 47
Harrington 86
Helvetica 11, 16, 17, 18, 19, 25, 27, 31, 33, 34, 36, 37, 38, 52, 59, 68, 69, 80–85, 86, 90, 94–99, 112, 117, 122, 123
Hollywood Hills 103
Huxley Vertical 48
Impact 18, 38, 117, 122
Imperial 59
Industria 49
Jenson 76
Johnston 19, 50
Klute 41, 61, 67, 69, 70, 103, 104, 112, 113, 116
London 2012 107
Louis John Pouchée 51, 76
Lubalin Graph 80–85, 94–99
Lucida Calligraphy 115
Lucida Sans 86
Luthersche Fraktur 47
Madame 35, 51
Magnifico Daytime 50
Mateo 71, 113
Matra 48
Mesquite 45
Mistral 62
Modern No. 20 87
Monotype Corsiva 54, 80–85

Monotype Script 113
Motorway 19
Neue Haas Grotesk 52
Palatino 17, 25, 56, 57
Phosphor 49
Plantin 38
Plaza Swash 48
Pritchard 49
Retro Bold 42, 49
Riptide 38
Rockwell 87
Rubber Stamp 112
Saraband Initials 51
Shatter 103
Sinaloa 35, 48
Slipstream 42
Sonic XBd 52
Space 52
Spire 16
Stencil 18, 42, 45, 57
Stymie 87
Swis721 103
Thunderbird 51
Times New Roman 58, 62, 67, 70, 86, 92, 126
Tomism 87
Trade Gothic 60, 61
Trajan 18, 46, 54, 57, 58, 70, 80–85, 87
Transport 19
Trebuchet 59, 80, 80–85
Twentieth Century 19
Univers 52
University Roman 87
Victorian 50, 51
VAG Rounded 33, 34, 41, 46, 67, 68, 69, 70, 71, 80–85, 86, 112, 114, 117
Van Dijk 86
Victor Moscoso 76
Wainwright 35, 42, 45, 51
Wood Relief 51
Young Baroque 48

了解更多

關於字型 / 字體的故事

Design Museum: Fifty Typefaces That Changed the World by John L. Walters (Conran).

Just My Type: A Book About Fonts by Simon Garfield (Profile Books).

Type: The Secret History of Letters by Simon Loxley (I.B. Tauris).

創意文字和字型

The 3D Type Book by FL@33, Tomi Vollauschek and Agathe Jacquillat (Laurence King).

Typography Sketchbooks by Stephen Heller & Lita Talarico (Thames and Hudson).

Typoholic: Material Types in Design by Viction Workshop (Victionary).

環境中的文字和字型

The Field Guide to Typography, Typefaces in the Urban Landscape by Peter Dawson (Thames & Hudson).

Signs: Lettering in the Environment by Phil Baines & Catherine Dixon (Laurence King Publishing).

Signpainters by Faith Levine (Princeton Architectural Press).

字型學

The Anatomy of Type: A Graphic Guide to 100 Typefaces by Stephen Coles (Harper Design).

The Geometry of Type by Stephen Coles (Thames & Hudson).

Stop Stealing Sheep and find out how type works by Erik Spiekermann & E.M. Ginger (Adobe Press).

Thinking with Type by Ellen Lupton (Princeton Architectural Press).

Type and Typography by Phil Baines & Andrew Haslam (Watson-Guptill).

Typography by Gavin Ambrose & Paul Harris (AVA Publishing).

進階字型學

The Elements of Typographic Style by Robert Bringhurst (Hartley & Marks Publishers).

An Essay on Typography by Eric Gill (Penguin).

跨感官模式

The Perfect Meal: The multisensory science of food and dining by Charles Spence and Betina Piqueras-Fiszman (Wiley Blackwell).

網站

Eye (International Review of Graphic Design)
eyemagazine.com

Ghostsigns archive
ghostsigns.co.uk

Grafik
grafik.net

I Love Typography
ilovetypography.com

It's Nice That
itsnicethat.com

Typographica
typographica.org

觀看莎菈 · 海德曼的 **TED** 演講：醒來聞到字型香

bit.ly/wakeupandsmellthefonts

書中內文提及部分

BBC Radio 4
bbc.co.uk/radio4

Crossmodal Research Laboratory
psy.ox.ac.uk/research/crossmodal-research-laboratory

D&AD
dandad.org

London College of Communication (University of the Arts)
arts.ac.uk/lcc

London Design Festival
londondesignfestival.com

Pick Me Up
Somerset House
somersethouse.org.uk

South by Southwest
sxsw.com

St Bride Library
14 Bride Lane, London EC4Y 8EQ
www.sbf.org.uk/library

TED/TEDx
ted.com

Victoria and Albert Museum
vam.ac.uk

With Relish
withrelish.co.uk

誌謝

謝謝我的拉拉隊：Theo S, Miho A, Syd H, Zoë C, the Paragon gang, Luke G, Alexandra B, Alex F, Claire M, Hazel G, Becky C, Caryl J, Gaynor M, Natalie C, Helen R, Andy J, Minna O, Sarah L-K, Beverley G, Nicky M, Rona S

感謝蒙納字庫公司（Monotype）的團隊：Emily Gosling, Angus Montgomery, Emma Tucker, John L. Walters

感謝：Caryl Jones, Vinita Nawathe, Theo Stewart, Geraldine Marshall, Eugenie Smit.

感謝參加測驗的志願者：Chelsea Herbert, Emily Bornoff, Eugenie Smit, Eunjung Ahn, Eva Gabor, Lissy Bonness, Lucy McArthur, Lucy Pendlebury, Martin Naidu, Miho Aishima, Nicola Yuen, Paul Fine, Peter Strauli, Qian Yuan, Syd Hausmann, Zoë Chan

感謝活動字型辭典：Oli Frape, Ruth Rowland

感謝參與 V&A 展覽和研討會的每一個人。

感謝食用字體的製作者：Alice Mazzilli, Andreja Brulc, Christine Binns, Julie Mauro, Karina Monger, Stephen Boss

感謝知識淵博的招牌畫家團隊及其領導者：Sam Roberts, Ash Bishop, Mike Meyer 和他的公司 Brushettes

感謝：Professor Charles Spence, Andy Woods, Carlos Velasco Pinzon

感謝每一位曾經參與字體調查、實驗和現場活動的人。

獻給未來的字體探險家里昂和史提芬，願你們享受一路上的冒險。

撰稿與設計：莎菈　海德曼

封面設計：Two Associates

國家圖書館出版品預行編目資料

我們都被字型洗腦了：看字型如何影響食衣住行，創
造看不見的價值 / 莎菈．海德曼 (Sarah Hyndman)
著；馬新嵐譯. -- 臺北市：三采文化，2017.03
面；　公分 . -- (Focus ; 77)
譯自：Why Fonts Matter
ISBN 978-986-342-787-2(平裝)

1. 平面設計 2. 字體
962　　　　　　　　　　　106001441

suncolor 三采文化集團

FOCUS 77

我們都被字型洗腦了

作者｜莎菈‧海德曼（Sarah Hyndman）　譯者｜馬新嵐、吳愉萱
主編｜吳愉萱　校對｜張秀雲
美術主編｜藍秀婷　封面設計｜徐珮綺　內頁排版｜優士穎企業有限公司
行銷經理｜張育珊　行銷企劃｜周傳雅　版權負責｜杜曉涵

發行人｜張輝明　總編輯｜曾雅青　發行所｜三采文化股份有限公司
地址｜台北市內湖區瑞光路 513 巷 33 號 8 樓
傳訊｜ TEL:8797-1234　FAX:8797-1688　網址｜ www.suncolor.com.tw
郵政劃撥｜帳號：14319060　戶名：三采文化股份有限公司
本版發行｜ 2017 年 3 月 3 日　定價｜ NT$400

Why Fonts Matter
Copyright © Sarah Hyndman, 2016
First published by Type Tasting in 2016. This edition published in 2016 by Virgin Books, an imprint of Ebury Publishing.
Ebury Publishing is a part of the Penguin Random House group of companies.
Complex Chinese edition copyright © Sun Color Culture Co., Ltd, 2017
This edition published by arrangement with Virgin Books, an imprint of Ebury Publishing through Peony Literary Agency.
All rights reserved.

suncolor

suncolor